通用规范汉字标准草书
应用推广丛书系列之二

标准草书书法

通用规范汉字

编著 武宗明

中国纺织出版社有限公司

内容提要

本书是一部致力于推动落实国家"规范字书爱国情怀"的草书专著，书中内容与时俱进，以"今草"的理论和技法书写规范字草书。它比今草简美、准确、易识、易写、易传，是草书的新书体。本书共分四章：第一章"通用规范汉字标准草书千字文"提供千余个临摹范字，第二章"书法的特点及单字的书写"，第三章"书法的作品书写及创作"介绍作品书写、创作的方法，第四章"书法的作品鉴赏及临摹"。另在书背面设有《通用规范汉字标准草书字典》一书的二维码。书中有百余幅作者的书法作品供广大读者临摹、参考。

本书实际上也是一部《通用规范汉字标准草书书法》的基本教材，具有用词专业、定义准确、逻辑清晰、叙述简明等特点，广泛应用于书法教育和社会宣教、书法展览、厅堂装饰、工美商务、牌匾及签名等书法作品的书写。可供广大书法工作者、学习者、爱好者、使用者和诗词爱好者品读、临摹、鉴赏、研究和参考，旨在共同完善、发展通用规范汉字标准草书书法，引领中国草书文化的健康发展。

图书在版编目 (CIP) 数据

通用规范汉字标准草书书法 ／武宗明编著. －－ 北京：中国纺织出版社有限公司，2020.11 （2021.1 重印）
ISBN 978－7－5180－7737－3

Ⅰ．①通… Ⅱ．①武… Ⅲ．①草书–书法 Ⅳ．①J292.113.4

中国版本图书馆CIP数据核字（2020）第145070号

责任编辑：胡 姣　　责任校对：王蕙莹
责任设计：许 婷　　责任印制：王艳丽

中国纺织出版社有限公司出版发行
地址：北京市朝阳区百子湾东里A407号楼　邮政编码：100124
销售电话：010—67004422　传真：010—87155801
http://www.c-textilep.com
中国纺织出版社天猫旗舰店
官方微博http://weibo.com/2119887771
北京玺诚印务有限公司印刷　各地新华书店经销
2020年11月第1版　2021 年 1 月第 2 次印刷
开本：889×1194　1/16　印张：14.75
字数：59千字　定价：62.00元

传承中国书法，
为文化给人美的
艺术享受

集王羲之书

燕山居

国家推广普通话，推行规范汉字

《中华人民共和国国家通用语言文字法》

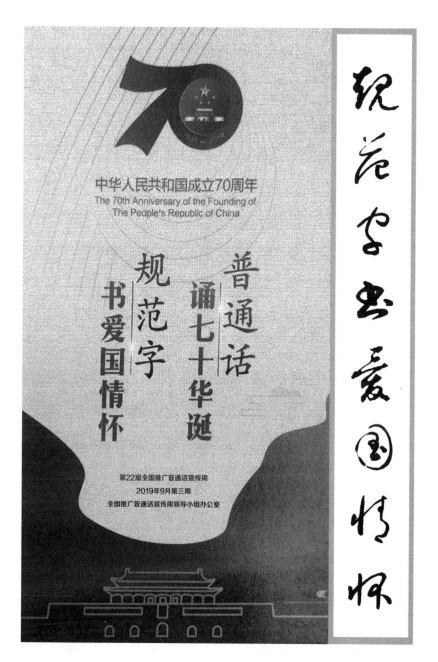

中华人民共和国成立70周年
The 70th Anniversary of the Founding of
The People's Republic of China

书爱国情怀 规范字 诵七十华诞 普通话

第22届全国推广普通话宣传周
2019年9月第三周
全国推广普通话宣传周领导小组办公室

规范字书爱国情怀

前　言

草书源远流长，历史悠久，是中华民族优秀传统文化的瑰宝，艺术性居五大书体之首。笔者自幼酷爱草书，常年书写，近二十多年来，精心研究书法家于右任先生创立的标准草书和国家最新公布的通用规范汉字表，并于二〇一七年由金盾出版社出版、发行了《通用规范汉字标准草书字典》（以下简称《字典》）一书，推动实现于右任先生提出和从事的汉字草书标准化和汉字『书写用草』的理念，传承草书文化，节省汉字书写时间。《字典》完全符合于右任先生为标准草书制定的易识、易写、准确、美丽的原则，践行了中国草书的标准化，是一部非常实用的通用规范汉字标准草书硬笔书写字典。

笔者在编著《字典》的同时，用今草（含小草和狂草）书法的有关书写理论和书写技法，研究用毛笔艺术书写《字典》中的硬笔草书字，临摹、创作出了《通用规范汉字标准草书千字文》和许多其他书法作品，并总结出了多套完整的、与时俱进的、可行的书写新方法。书法作

品也多次获奖、出版和对外交流。它们不但效果良好，而且还解决了现在今草书法中范字量少、草法混乱，以繁体字书写和文字教育脱节不便传承等许多难以解决的问题，是草书的发展方向。

现将它们和书写它们应用的相关书法理论、书写技法和书写新方法等，冠名以《通用规范汉字标准草书书法》（简称《通草书法》）出版与读者分享。

本书共分四章，第一章《通用规范汉字标准草书千字文》，第二章书法的特点及单字的书写，第三章书法的作品书写及创作，第四章书法的作品鉴赏及临摹，为通草书法建立了一套完整可行的书写方法和基本理论。它除今草的书理和字的结构、笔法、墨法及作品的章法、幅式等经典论述外，笔者还结合通草书法的特点，以与时俱进、面向发展、服务于社会为宗旨，和开放兼容、学科融合的思想，又在此基础上做了如下补充和发展：

一是，根据草书的特点，为通草书法的作品创作，建立了『意象相宜』的创作立意，不同的书写内容用不同的草书、不同的幅式、不同的章法、不同的题款、不同的体势和不同的取势

来书写，集书法、文学为一体和练书法、品诗、休闲为一体，扩大了书法的内涵。

二是，在书法作品创作中，引入了工程理念，在大幅作品创作的章法设计中增设了制作小样的步骤，加强了书法『意在笔先』的实行。

三是，为便于读者临摹，本书提供了临摹历代草圣的一千多个基本范字（见第一章通用规范汉字标准草书书千字文）和百余幅笔者的书法作品范本（其落款和钤章为止戈居或燕山居），供读者临摹，作为学习通草书法单字和作品的基础和入门，使不同年龄、行业、层次、爱好的读者，都能临摹出几幅自己各方面都满意的作品。

四是，本书为通草书法大幅作品创作、小幅彩色作品创作和临摹作品创作，各提供了一套完整高效的、数码辅助书写的方法，供读者使用。

五是，词笔连是草书的特点，本书对通草书法的词笔连，结合草圣字例，进行了缜密的定义和详尽的分类，并在标准狂草作品中设计、书写了很多词笔连字组，并成为作品的字眼（亮点）。

六是，本书实用性、可操作性强，为保障广大读者的书法创作在内容用字上的自由，在封面勒口设置了《字典》的二维码，每个规范字的标准草书都可用手机扫码找到。

本书是一部推行规范字书写草书、时代性很强的书法专著，依它书写的书法作品简美、准确、易识、易写、易传播、易传承。旨在引领『今草』的健康发展。它也是一本通用规范汉字标准草书书法的入门教材，供广大书法工作者、学习者、爱好者、使用者及诗词爱好者品读、临摹、鉴赏、研究及参考，旨在共同发展通草书法，引领中国草书文化的健康发展，为社会、为家庭创作出更多、更好的书法作品。

本书由武汉千里马机械供应链股份有限公司资助出版，孙晓敏、邱宝勋、杨博文、刘国建、高继先、杨博元等先生和张澄燕、刘佳琳、孙晶等女士给予了很大的支持和帮助，在此一并致以衷心的感谢。

武宗明　二○二○年十月 于北京朝阳东第居

目　录

第一章

通用规范汉字标准草书千字文

第一节 说明

通用规范汉字标准草书千字文是笔者临摹于右任先生《标准草书》中的《标准草书草圣千文》。它美丽、准确、易识、易写，简明流畅，具有历代草圣草书之精华、神韵和奇趣，是学习通草书法的基础和临摹范本，现详述如下。

《千字文》是梁武帝肖衍为教育子孙，命大臣周兴嗣编纂的，共一千个汉字。它们字字不同，个个常用，文理通畅，音韵甜美，内容丰富，内涵深邃，适合书写。隋唐以来，学书者率从《千字文》习起，草书名家多有《千字文》传世。标准草书的创立者、现代著名书法家于右任先生，为推行标准草书也书写了《标准草书千字文》相传。

于右任《标准草书》及其中的《标准草书草圣千文》（简称《草圣千文》见图一）。

该《草圣千文》的汉字是民国时期的宋体字。该《草圣千文》的标准草书字（双勾线

空心字）是于右任先生从传世《千字文》等文献中的五六十万个草书字中精选出来的标准字，是历代草圣书法的精华，是中华民族优秀传统草书文化的瑰宝。其中，王羲之、怀素、孙过庭、张旭等草圣的字较多，王羲之的字居首，约占四分之一。

为使《草圣千文》便于普及和传承，笔者将其临摹为《通用规范汉字标准草书千字文》（以下简称《千文》），见本章《通用规范汉字标准草书千字文》正文，它先将《草圣千文》的宋体汉字译释为通用规范汉字，再将其草书字临摹为通用规范汉字之标准草书字。

关于对《草圣千文》中宋体汉字的译释，即将《草圣千文》宋体汉字中的繁体字和异体字释为通用规范字，并对其中没有对应通用规范汉字的字和为了避免重复的字，用其意义相同的通用规范汉字来代替，并在其字的右上角加上『＊』号，详见《千文》

小方格中左上角带『*』的汉字。

关于对《草圣千文》中草书字的临摹。通过对《草圣千文》（图一）和笔者编著的《字典》（图二）中相应草书字的对比，按三种情况，用毛笔临摹出《千文》中每个规范汉字的标准草书字，以使其每个标准草书字具有历代草圣草书的形和神，并成为学习通草书法的临摹范字。现将三种情况分述如下：

第一种情况，当两种草书字的结构完全相同时（含《字典》形联互借中的原形草书字，和《字典》中为适合横写被改造了的适合竖写的草书字），按《草圣千文》所示出的草书字进行精准临摹，并力求形似和神似。这种字约占全部《千文》字的百分之六十。

第二种情况，当两种草书字的结构完全不同时，按照《字典》所示的基本结构，参

照《草圣千文》和其他草圣墨宝中类似的草书字及草书字部件，进行部件临摹和组合临摹。并反复写、反复改，直至满意。这种字约占《千文》全部字的百分之十。

第三种情况，当两种草书字的结构部分相同时，相同部分按上述第一种情况临摹，不同部分，按上述第二种情况临摹，然后将两部分部件的草书组合起来看效果，反复写、反复改，直至满意。这种字约占《千文》全部字的百分之三十。

《千文》，集习书、学文、品韵为一体，适合广大书法爱好者和诗词爱好者阅读、鉴赏和品摹。它共三十三页，每页八行、四列、三十二格，每格一个字、规范字在左上角，其临摹的标准草书字在中间，一目了然。

别是青少年书法和诗词爱好者阅读、鉴赏和品摹。它共三十三页，每页八行、四列、三十二格，每格一个字、规范字在左上角，其临摹的标准草书字在中间，一目了然。

《千文》为临摹学习书法查找范字提供了方便。《千文》连同说明部分，共有一千零二十一个规范字，和对应的一千零三十四个草书字，约占全部通用规范汉字的八分

之一，在书法作品中的出现率约在百分之六十以上。如图二十三标准小草作品王之涣

诗中，《千文》中的字占了百分之六十五。《千文》备有目录，可迅速查出《千文》

里的草书字，使用极其方便。

《千文》为初学者临摹学习书法提供了方便。临摹是最好的学习书法的方法，学习

通草书法，要从临摹《千文》中的字开始。笔者认为，临摹要结合作品创作进行，且

先易后难，先临简单的作品，后临复杂点的作品。《千文》由二百五十个四字名言警

句组成，它们都可单独或组合临摹成优秀的书法作品。这种作品，虽原由多人所写，

但组合起来能体现书法『多样和谐』的『形式美法则』，不但没有杂乱无章之感，反

而具有和谐多样、丰富多彩的特点。如笔者临摹的小草作品中堂《性静情逸，喜寿康强》

（图三），它就是《千文》中的两句名言，这八个字原由王羲之、怀素、孙过庭、蔡襄、

米芾、贺知章等草圣分别书写。这种选择《千文》中的四字句、组合起来临摹学习书法的方法，简单方便，立竿见影、见效快，容易提高书写者的兴趣和信心，最适合初学者临摹学习书法。

图一 于右任《标准草书》及书中的《标准草书草圣千文》

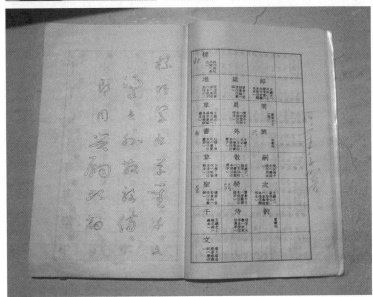

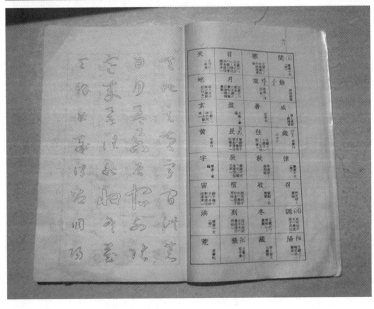

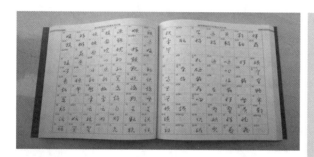

图二　笔者所著《通用规范汉字标准草书字典》

图三
标 准 小 草 作 品

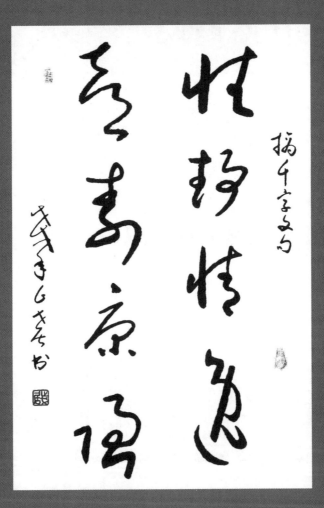

释文

性静情逸　喜寿康强

第二节　检字表

为快速找出《千文》中的草书字而设计了检字表，找其草书字先找其对应的规范汉字的宋体字。宋体字在表中按笔画数和汉语拼音字母顺序上下排列，每页六列，每列笔画数、拼音字母都独占一行。每个汉字和所在的页数独占一行，字在左、页数在右，如有两个页数则上下排列。

表字检

陈	43	亦	33	夙	27	尽	26	传	25	仙	32
词	45	衣	21	设	33	交	30	充	44	Y	
肠	44	伊	35	色	40	阶	33	存	28	玉	20
床	45	仰	49	收	19	军	37	D		仪	29
初	28	厌	44	杀	47	K		地	19	用	37
D		Z		似	27	匡	36	动	31	叶	43
弟	30	在	23	守	31	L		达	33	幼	44
杜	34	贞	24	T		列	19	吊	22	永	49
F		宅	35	汤	22	论	42	当	26	业	28
坟	33	众	36	团	45	老	44	E		右	33
饭	44	州	38	同	30	伦	47	而	28		51
扶	36	竹	42	W		M		耳	43	Z	
G		字	51	问	22	名	25	F		召	19
改	24	庄	49	X		N		伐	22	左	33
谷	25	则	26	兴	27	农	39	伏	22	主	38
更	36	自	31		50	年	48	妇	29	正	25
贡	39	争	42	刑	37	Q		G		**六画**	
H		执	46	行	25	岂	23	光	20	A	
怀	30	**七画**		西	31	曲	35	观	32	安	27
花	23	A		戏	43	齐	36	过	24	B	
何	37	阿	35	寻	42	庆	26	共	48	邦	23
J		B		Y		迁	48	H		百	38
芥	20	报	26	宇	19	R		好	31	并	38
君	26	别	29	阳	19	戎	22	后	46	C	
进	29	伯	29	羽	21	如	27	华	31	成	19
坚	31	兵	34	羊	25	阮	47	合	36	产	20
鸡	38	步	49	阴	26	任	47	会	37	创	21
近	41	C		约	37		51	欢	42	场	23
即	41	辰	19	异	44	S		J		此	23
K		吹	33	有	21	岁	19	机	41	次	30
克	25	赤	38	因	26	师	21	玑	48		50
困	36	苍	38	优	28	伤	23	吉	49	臣	22

R		具	44	E	
若	27	佳	48	迩	22
S		极	41	F	
使	24	驾	35	服	21
诗	25	K		肤	23
侍	50	昆	20	奉	29
事	26	空	25	府	34
始	21	刻	35	肥	35
松	27	L		阜	35
所	28	隶	34	法	37
受	29	戾	43	非	26
叔	29	陌	49	房	44
实	35	罗	34	G	
审	46	林	41	国	21
舍	32	郎	50	孤	49
T		M		果	20
图	32	命	26	官	21
驼	47	明	33	规	30
W		茂	35	H	
往	19	牧	37	河	21
武	30	孟	40	和	29
物	31	庙	49	画	32
委	43	鸣	23	环	48
炜	45	N		J	
X		念	25	金	20
详	46	P		驹	23
性	31	佩	49	京	31
幸	41	朋	48	建	31
欣	42	Q		泾	32
岫	39	其	40	经	34
贤	25	取	27	居	41
学	28	祇	40		50

坐	22	时	35	抗	41
作	25	沈	41	L	
志	31	寿	45	李	20
帐	32	劭	49	来	19
纸	47	T		连	30
助	50	体	22	灵	32
足	45	投	30	劳	40
佐	35	条	42	两	41
八画		听	25	驴	47
B		W		利	48
彼	24	位	21	丽	20
宝	26	忘	24	良	24
备	34	我	39	M	
杯	45	X		妙	48
奔	47	形	25	每	48
饱	44	县	34	亩	39
变	20	闲	41	N	
秉	40	孝	26	男	24
表	25	Y		纳	33
卑	29	余	19	P	
C		严	26	沛	30
垂	22	言	27	Q	
抽	42	犹	29	羌	22
昌	46	邑	31	驱	34
宠	41	远	39	启	32
诚	28	运	43	求	42
承	33	应	43	弃	44
D		妍	48	R	
钓	47	员	50	闰	19
定	27	园	42	S	
的	42	Z		身	23
典	33	张	19	声	25

检字表

表字检

检字表

表字检

第三节　千字文正文

天	日	寒	闰
地	月	来	余
玄	盈	暑	成
黄	昃	往	岁
宇	辰	秋	律
宙	宿	收	召
洪	列	冬	调
荒	张	藏	阳

文字千书草准标字汉范规用通

果	剑	金	云
珍	号	产	腾
李	巨	丽	致
奈	阙	水	雨
菜	珠	玉	露
重	称	出	变
芥	夜	昆	为
姜	光	冈	霜

文字千书草准标字汉范规用通

推	结	龙	海
位	绳	师	咸
让	创	火	河
国	制	帝	淡
有	始	鸟	鳞
虞	服	官	潜
陶	衣	羲	羽
唐	裳	皇	翔

文字千书草准标字汉范规用通

遐	爱	坐	吊
迩	育	朝	民
壹	黎	问	伐
体	首	道	罪
率	臣	垂	周
宾	伏	拱	发
归	戎	平	殷
王	羌	章	汤

文字千书草准标字汉范规用通

恭	盖	春	鸣
惟	此	被	凤
鞠	身	花	在
养	肤	木	树
岂	四	赖	白
敢	术	及	驹
毁	五	万	食
伤	常	邦	场

文字千书草准标字汉范规用通

信	曼	知	女
使	谈	过	慕
可	彼	必	贞
复	短	改	烈
器	靡	得	男
欲	矜	能	效
难	己	莫	循
量	长	忘	良

文字千书草准标字汉范规用通

空	德	景	墨
谷	淳	行	悲
传	名	维	丝
声	立	贤	染
虚	形	克	诗
堂	端	念	赞
习	表	作	羔
听	正	圣	羊

文字千书草准标字汉范规用通

孝	资	尺	祸
当	父	璧	因
竭	事	非	恶
报	君	宝	积
忠	日	惜	福
则	严	阴	缘
尽	与	是	善
命	敬	竞	庆

文字千书草准标字汉范规用通

容	泉	似	临
止	流	兰	深
若	不	斯	履
思	息	馨	薄
言	渊	如	夙
辞	澄	松	兴
安	取	之	温
定	映	盛	清*

文字千书草准标字汉范规用通

存	学	荣	笃
以	优	业	初
甘	登	所	诚
棠	瀛	基	美
去	摄	籍	慎
而	职	甚	终
益	从	无	宜
咏	政	竟	令

文字千书草准标字汉范规用通

诸	外	上	乐
舅	受	和	殊
伯	傅	族	贵
叔	教	睦	贱
犹	进	夫	礼
子	奉	唱	别
比	母	妇	尊
儿	仪	随	卑

文字千书草准标字汉范规用通

节	睿	交	孔
义	慈	友	怀
廉	隐	投	兄
武	恻	分	弟
颠	造	瑳	同
沛	次	磨	气
匪	弗	箴	连
亏	离	规	枝

都	坚	守	性
邑	持	真	静
华	雅	志	情
夏	操	满	逸
东	好	逐	心
西	爵	物	动
建	自	意	神
京	縻	移	疲

文字千书草准标字汉范规用通

丙	图	宫	背
舍	写	殿	邙
旁	禽	盘	面
启	兽	郁	洛
甲	画	楼	浮
帐	彩	观	渭
对	仙	飞	据
楹	灵	惊	泾

文字千书草准标字汉范规用通

既	右	升	肆
集	通	阶	筵
坟	广	纳	设
典	内	献	席
亦	左	戴	鼓
聚	达	转	瑟
群	承	疑	吹
英	明	星	笙

文字千书草准标字汉范规用通

高	户	府	杜
冠	封	罗	稿
陪	剧	将	锺
乘	县	相	隶
驱	家	路	漆
毂	备	侠	书
振	旅	槐	麟
缨	兵	卿	经

文字千书草准标字汉范规用通

奄	磻	策	世
宅	溪	功	禄
曲	伊	茂	豪
阜	望	实	富
微	佐	勒	车
旦	时	碑	驾
孰	阿	刻	肥
营	衡	铭	轻

文字千书草准标字汉范规用通

齐	俊	绮	桓
晋	彦	留	公
更	密	汉	匡
霸	勿	惠	合
楚	众	遂	救
魏	儒	感	弱
困	喻	赵	扶
横	宁	胜	倾

文字千书草准标字汉范规用通

宣	起	何	假
威	嗣	遵	途
边	颇	约	灭
徽	牧	法	敌
蜚	用	韩	践
誉	军	弊	期
丹	最	烦	会
龄	精	刑	盟

文字千书草准标字汉范规用通

苍	雁	丘	鼎
梧	门	看	州
碣	紫	恒	禹
石	塞	泰	迹
钜	鸡	禅	百
野	田	主	郡
洞	赤	亮*	秦
庭	城	亭	并

文字千书草准标字汉范规用通

税	俶	治	越
熟	载	本	远
贡	南	于	棉
新	亩	农	邈
劝	我	务	岫
赏	艺*	开	壑
黜	黍	稼	幽
陟	稷	穑	冥

文字千书草准标字汉范规用通

贻	聆	庶	孟
厥	音	几	轲
嘉	察	中	敦
谋	理	庸	素
勉	鉴	劳	史
其	貌	谦	鱼
祗	辨	谨	秉
植	色	敕	直

文字千书草准标字汉范规用通

索	两	殆	省
居	疏	辱	躬
闲	见	近	宪
处	机	耻	诚
沈	解	林	宠
默	组	皋	增
寂	谁	幸	抗
寥	逼	即	极

竹	渠	欣	求
橘	荷	奏	古
晚	的	累	寻
翠	历	遗	论
蜂	园	哀	散
蝶	莽	谢	虑
争	抽	欢	逍
骄	条	招	遥

文字千书草准标字汉范规用通

屋	耽	游	陈
漏	读	鹃	根
应	戏	独	委
畏	市	运	翳
属	寓	凌	落
耳	目	戾	叶
垣	囊	绛	飘
墙	箱	霄	摇

文字千书草准标字汉范规用通

耕	亲	饱	具
凿	戚	弃	膳
御	故	烹	餐
猎	旧	宰	饭
款	老	饥	适
整	幼	厌	口
帷	异	糟	充
房	粮	糠	肠

文字千书草准标字汉范规用通

矫	歌	寝	团
手	词	眠	扇
顿	酒	梦	雪
足	宴	寐	洁
喜	接	篮	犀
寿	杯	笋	烛
康	举	象	炜
强	觞	床	煌

骸	笺	显	桑
垢	牒	前	梓
想	简	昌	乡
浴	要	后	党
执	顾	战	祭
热	答	惧	类
愿	审	恐	蒸
凉	详	惶	尝

文字千书草准标字汉范规用通

恬	布	诛	驴
笔	射	杀	马
伦	僚	贼	驼
纸	弹	盗	特
般	嵇 *	捕	勇
巧	琴	获	跃
任	阮	窜	奔
钓	啸	亡	骧

旋	年	毛	释
玑	矢	施	斗
迁	每	琼	利
斡	催	姿	朋
晦	融	舞	共 *
魄	晖	剩 *	皆
环	朗	妍	佳
照	耀	笑	妙

文字千书草准标字汉范规用通

孤	佩	矩	然
陋	带	步	指
寡	斋	引	脩
闻	庄	领	祜
愚	徘	俯	永
鲁	徊	仰	绥
等	瞻	廊	吉
诮	眺	庙	劭

文字千书草准标字汉范规用通

	周		谓
燕	兴	梁	语
山	嗣	员	助
止	次	外	者
戈	韵	散	焉
居		骑	哉
临		侍	平
三		郎	也

文字千书草准标字汉范规用通

		准 原	
		草 于	
		书 右	
		草 任	
		圣 选	
		千 字	
		文 之	
		标	

第二章

书法的特点及单字的书写

通用规范汉字标准草书书法（以下简称通草书书法），是以笔者所编著的《字典》（扫描封面勒口二维码可获取）中的草书字结构为其字的基本结构，用墨笔艺术书写，扩大审美要素的书法。本章主要介绍其特点和其单字的书写。

第一节　书法的特点

一、草书的新发展

通草书法是在今草的基础上发展的草书新书体。它以《字典》中的标准草书字为其字的基本结构，用墨笔艺术书写，解决了现在草书（即今草）发展中的诸多问题，开拓了草书发展的新方向，现详述如下：

今草发展面临的难题。草书源远流长，历史悠久，居五大书体之首，现在今草书者作草，多宗过去书家各种草书典籍中的草书字书写，但这些草书字出自不同朝代、不同书家，出现了

如下难以解决的问题：

一是，字量严重不足，书法作品创作所需的字很多都没有，影响创作。

二是，没有统一的结字标准，草法混乱，一个字有多种写法和一个写法写多种字，以及一种字的部件有多种写法和一种部件写多种部件的现象严重。

三是，繁体字、异体字多，和国家新公布的《通用规范汉字表》的字形、字量非常不符，准确性和可识性很差，常常脱离书法的汉字载体，不便于认读、传承和发展。

通草书法对上述问题的解决：

一是，《字典》字全，能保障书法书写用字。《字典》中的八千一百零五个草书字和《通用规范汉字表》中的八千一百零五个规范字（含其对应的繁体字和异体字）一一对应，能全面、

准确提供通草书法书写任何内容作品每个草书字的基本结构字，进行艺化书写。

二是，草法统一，易记易认。《字典》中的字，都按《字典》附录三《通用规范汉字标准草书说明》（以下简称《说明》）来写，草法统一，易记易认。《说明》主要是笔者继承、发展于右任先生的《标准草书》，为通用规范汉字标准草书建立的符号系统和组字规则，使组成通草书法的点和曲线变得有序。

三是，和教育接轨，利于传承。根据《国家通用语言文字法》和国务院公布的《通用规范汉字表》的通知，《字典》中的字与汉语文课程教授、教材的字相一致，都是《通用规范汉字表》中的字。《字典》中的印刷楷体字和现在的语文教育教材中的印刷楷体字完全一致，通草书法作品中的草书字也和语文教育教材中的楷体字对应接轨，利于通草书法的普及、传承和发展。

四是，通草书法书写的作品比今草作品简美、准确、易识、易写、易传、面向社会，实用性强。

综上所述，笔者认为通草书法解决了现在草书（即今草）发展中的上述难题，是草书的新发展，是草书发展的新书体，是草书的发展规律和必然。

二、能充分利用今草的发展成果

通草书法是在中国草书的基础上发展的新书体。中国草书经过千余年的发展，不但出现了许多草圣，还留下了许多草书墨宝、专著和论述等。通草书法能够对它们充分的应用和吸收。

现分述如下：

在草圣和草圣墨宝方面。草书被誉为书法艺术的王冠，居五大书体之首，历代草圣，如张芝（汉），王羲之（晋），张旭、怀素、孙过庭（唐），于右任（民国），以及一代伟人毛泽东等。他们的墨宝，如张芝的《冠军帖》，王羲之的《十七帖》，张旭的《古诗四帖》，怀素的《自叙帖》《圣母帖》，孙过庭的《书谱》，于右任的《于右任草书杜甫诗》和《标准草书草圣千

文》，以及毛泽东的《毛泽东诗词》等，是中华民族的骄傲，是中国草书文化的瑰宝，雅俗共赏，给人以力量和美的享受，是通草书法的基础和临摹范本，图四至图八展示出了它们或它们中的局部。

在学习方法方面。学习书法方法很重要，临帖学书是古人早已证明了的正确方法。学通草书法，必须从临摹开始。图九是笔者临摹王羲之的《郗司马帖》。图九之甲是按其原文临摹的，之乙是按其释文临摹的，它们都有原文的风采。

在书法理论方面。学通草书法也要学习其书法理论。通草书法和今草书法的基本理论是一样的，市场上有关今草的理论书籍较多，建议选择如由高等教育出版社出版、欧阳中石主编的《书法教程》等。

在提高书者素质方面。通草书法也和今草一样，是书者艺术、学识和道德的综合体现。书

者应首先养成阅读习惯，多读好书，特别是诗词，要结合作品创作互动学习，提高综合素质。

平时要注意观察大自然的自然美、京剧和芭蕾人物的身段造型美、美术作品的空间感和音乐及戏剧唱腔的节奏感等，提高审美水平，拓宽通草书法的审美要素和范围，增加审美功能。

三、具有今草的艺术特点

通草书法充分吸收了今草的书理，字法、笔法、墨法及章法等，并具有今草的如下艺术特点：

主要由曲线组成。孙过庭说过：『真以点画为形质』，『草以使转为形质』。它说明了草书和楷书在构成上的区别。草书没有楷书那么多的点画，而由『使转』组成，『使转』即曲线，曲线是通草书法字的主要构成要素。草书曲线（即线条）具有流动性、独立性和多变性。它们使其字的形态具有灵动性、多样性和运动感、节奏感、空间感及物象暗示感等，并易使书者因情生势，线条因势而生、注入感情，和使其作品犹如『无声之音，无形之象』等。

便于作品的章法设计。楷书的字形多为封闭型、半封闭型，通草书法将其改为开放型，如『国』、『因』和『用』等字的草书等，削弱了字间的界线，便于字间连接和章法设计。另外，通草书法，同一个基本结构的字，在字形、大小、笔画和笔墨等方面可变性很大，如王羲之对『之』字的写法有三十多种，对『九』字的写法有十来种，很便于作品章法设计的选择。

四、用途广泛

通草书法艺术性高，既美观又抒情，用途广泛，和『今草』一样、也分标准小草和标准狂草，现分述如下：

（一）标准小草

标准小草书写的作品，字字独立，有行无列，字形随势而生，不激、不厉，雍容华贵，风格恬美，体势优雅。它适合书写含蓄多情、动静结合内容的文字，并适合喜欢这种文字内容的人书写和

收藏，也适合职业书家移情为他人书写这类文字的作品。如图四、图五等历代草圣墨宝，和图三、图二十等笔者的标准小草作品。

（三）标准狂草

标准狂草书写的作品多词笔连，无行无列，笔情横溢，风格豪放，体势雄伟。它适合书写感情强烈、以动为主要内容的文字，并适合喜欢这类文字的人书写和收藏，也适合职业书家移情为他人书写这类文字的作品。如图六至图八等历代草圣墨宝，和图二十一笔者的标准狂草作品。

五、书写方便，易识、易写、易练

（一）查找方便

通草书法要写的字及其基本草书结构都可像查《新华字典》那样在笔者所编著的《字典》

上方便地查到。

（二）易识易记

通草书法的字很多都是楷书字的草化，在字的形态、结构上和楷书有对应关系，比较易识、易记。

（三）易写

通草书法的字笔画简单，只有点和曲线两种，而且笔画少，每个字常有二至三个笔画组成。

（四）易练

练通草书法从点和曲线练起即可，没有楷书点、横、竖、撇、捺、勾那么多笔画可练。草圣怀素的传世草书作品很多，但未发现其有楷书作品，『练草必先练楷』的观点是不对的。

六、能带给书者的特殊好处

通草书法特别是标准狂草，强调总体效果和视觉感染力，练习通草书法能影响书者形成重总体、重节奏和重简美的思维和习惯，以及豪放的性格。

晋·王羲之《郗司马帖》

原　文

十七日先書郗司馬未去
即日得足下書爲慰先書
以具示復數字

释　文

十七日先书郗司马未去
即日得足下书为慰先书
以具示复数字

历代草圣墨宝

图四

民国·于右任
杜甫《解闷诗》（局部）

原　文
壺。雲壑布衣鮐背死。
勞人害馬翠眉鬚。

释　文
壶。云壑布衣鲐背死。
劳人害马翠眉须。

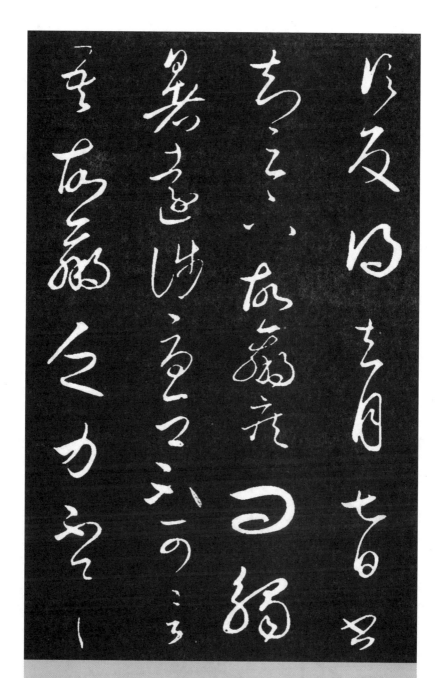

晋·王羲之《秋月帖》

原　文
信反得去月七日書知足下
故羸疾問觸署遠涉憂卿不
可言吾故羸乏力不具

释　文
信反得去月七日书知足下
故羸疾问触署远涉忧卿不
可言吾故羸乏力不具

图五　历代草圣墨宝

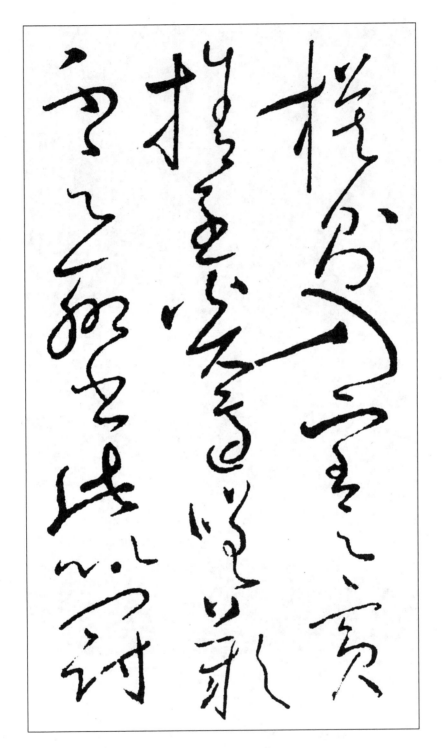

唐·怀素《自叙帖》（局部）

原　文：模则入室之賓舍子奚適嗟嘆不足聊書此以冠

释　文：模，则入室之宾舍子奚适。嗟叹不足，聊书此，以冠……

图六　历代草圣墨宝

东汉·张芝《冠军帖》

<div style="float:right">图七 历代草圣墨宝</div>

原　文

知汝殊愁且得還爲佳也冠軍暫
暢釋當不得極踪可恨吾病來不
便行動潛不可耳何平安等人當
與行不足不過彼與消息

釋　文

知汝殊愁且得还为佳也冠军暂
畅释当不得极踪可恨吾病来不
便行动潜不可耳何平安等人当
与行不足不过彼与消息

唐·张旭《古诗四首》（局部）

原　文

衡山采藥人，路迷糧亦絕。
過息岩下坐，正見相對説。
一老四五六，仙隱不別可？
其書非世教，其人必賢哲。

釋　文

衡山采药人，路迷粮亦绝。
过息岩下坐，正见相对说。
一老四五少，仙隐不别可？
其书非世教，其人必贤哲。

图八　历代草圣墨宝

毛泽东七律《长征》

原文

红军不怕远征难，万水千山只等闲。
五岭逶迤腾细浪，乌蒙磅礴走泥丸。
金沙水拍云崖暖，大渡桥横铁索寒。
更喜岷山千里雪，三军过后尽开颜。

释文

红军不怕远征难，万水千山只等闲。
五岭逶迤腾细浪，乌蒙磅礴走泥丸。
金沙水拍云崖暖，大渡桥横铁索寒。
更喜岷山千里雪，三军过后尽开颜。

甲

图九

作者临摹作品

晋·王羲之《郗司马帖》

原　文

十七日先書郗司馬未去

即日得足下書爲慰先書

以具示復數字。

乙

释　文

十七日先书郗司马未去

即日得足下书为慰先书

以具示复数字。

第二节 书法单字的书写

通草书法单字的书写，是书者用毛笔对单字注入更多艺术元素进行体势（即单字体貌、姿态、神情、气质的综合艺术形象）塑造的过程。单字的体势是其结构、笔法、墨法等技法共同作用的结果。书者要塑造好单字的体势，还需要明于书理。本节将简要介绍通草书法的书理及其有关结构、笔法、墨法等技法，旨在使读者通过一定的训练，能写出更多体势好的单字，为书写作品提供选择。

一、先贤书理摘要

书理即先贤所论作书之理，于右任先生谈书道时说：『其（书）无定法，而有定理』，现摘要如下供读者学习、参考。

王羲之云：『意在笔先，然后作字』。即写单字或作品，不要提笔就写，要想好后再写。

书诀云：『浆深色浓，万豪齐力』，即下笔要有力量，『力透纸背』，中锋用笔。

践行『多样和谐』法则。王羲之云：『平直相似，状如算字，上下方正，前后立齐，此不是书』。

要忌都方、都齐，忌多眼，忌平行（含主笔线与主笔线的平行、主笔线与带笔线的平行、带笔线与带笔线的平行、字的部件和部件的平行），忌笔画同粗、同细，要相同字不要同写。

点画接应。即笔画要形断意联（即血脉），上下相接，首尾呼应。

忌交，即笔画不要无必要的交叉。

忌触，即笔画不要相互接触，要『威而不争』。字内笔画不要相触，字间笔画也不要相触，以保行气通畅。

二、单字的结构及取势

通草书法单字结构的含义有结体和取势两个方面：结体指其点和曲线组成单字的形象，取

势指结体所用的艺术手法。在通草书法中，结构居其四大组成部分（即结构、笔法、墨法、章法）之首。结构分基本结构和艺化结构，在实际书写中，这两种结构同时使用。现分述如下。

基本结构概述。基本结构，如本节开始所述，即《字典》所示之标准草书字的结构。

基本结构字的组成。它由一个或多个标准草书符号组成，标准草书符号由点和曲线组成，点和曲线（统称笔画）是基本结构字的最小组成单位。一个标准草书符号由一个（或几个）点和曲线组成。

基本结构字的形联。草书符号组成单字叫形联。形联遵照形联规则（见《字典》中的《说明》），按『形顺路近』和『首贵流畅』的原则进行。形联分笔连和意联。笔连即符号间的直接相连，意联即符号间的笔势相联。详见图十字的形联中的笔连字和意联字，望读者仔细品摹，每种至少临摹两个字，临摹方法按本节款五所述。

基本结构字的特点。《字典》中的字都是基本结构字，『易识』『易写』『准确』『美丽』，取势平正，具有形体端庄、笔画均衡、重心平稳等特点。它及其符号源于今草，结构简美，艺术性高，可以直接在通草书法中使用，如图十二中的平正字。

艺化结构概述。艺化结构是在基本结构的基础上，运用多种取势方法，提高单字动势，丰富单字体势的结构。

具有艺化结构的字叫艺化结构字。缘何引入艺化结构字？基本结构字取势平正，字形丰富，虽具有一定的审美要素，但还不能完全满足通草书法的审美要求，必须运用多种取势方法，强化审美功能，使其成为艺化结构字。否则，通草书法会变得情趣缺乏，平淡无奇。引入多种取势方法，会使艺化结构字的结构产生神韵和感染力，以遗兴抒怀，托情寄意。有时在书写作品中常有多个相同的字出现，按照书理，同字不能同写，必须创作出多种结构的字才能满足要求。

如王羲之《郗司马帖》中的三个『书』字，其结构完全不同。通草书法字的结构开放，其点和曲线独立性大，可变性强，也为基本结构字引入多种取势方法，变为艺化结构字提供了方便。

通草书法将基本结构字变为艺化结构字，进行艺化书写，经常运用的取势方法如下：

一是，强化基本结构字的形状。基本结构字的字形随其形联而生，不圆、不方，字形不太明显。通草书法采用强化字的形状的取势方法，使字具有较为明显的形状，增加了节奏感，成为艺化结构字。图十一展示了各种三边形、四边形、五边形、六边形、七边形、八边形等艺化结构字形及其外形块图，供读者品摹。读者可在每种字形中，至少选二至三个字来临摹，临摹方法按本款五所述。

二是，改变基本结构字的大小。《字典》基本结构字的实用书写，通常竖向结构字写长，横向结构字写扁，笔画少的字写小，笔画多的字写大。但其通草书法艺化结构字的书写，通常

是竖向结构字写得更长，横向结构字写得更宽，如图十一中的『似』字和『是』字等。有时对笔画少的字，用笔重按写大，给人以力量感和近距离感。如图五王羲之《秋月帖》中的『日』字和『得』字。对笔画少的字，用笔轻按写小，给人以远的空间感。如附图四王羲之《郗司马帖》中的『足』字和附图五王羲之《秋月帖》中的『言』字等。

三是，改正为欹。即把基本结构字及其组成部件的平正取势改为欹侧取势，使字的势产生倾斜，使人感到险绝。如图十二中的左欹字、右欹字、上合下开字、上开下合字和左正右欹字等。

四是，改匀为密，为疏。即把基本结构字部件的均匀分布取势，改为不均匀分布取势，使其密不透风、疏可走马。如图十二中的左密右疏字等。

五是，其他取势。如图十二中的拙字、巧字、险字和逸字等取势。

取势在通草书法中很重要，也很复杂，很多字的取势是综合的，如图十二中的『数』字、『劳』

字等，它们既是错落取势，又是平正取势。读者要细心研究、体会图十二中的各种取势方法和例字，并按本款五所述进行临摹。

左右符号
的形连字

肠

射

准

郡

笔　连

上下符号
的形连字

先

荒

慰

去

图十　字的形联

左右符号
的意联字

谓

谁

孔

罪

指

意　联

上下符号
的意联字

定

幽

罪

通

图十一（甲）　字的形状、大小及其外形块图

各种三角形

各种四边形

图十一（乙） 字的形状、大小及其外形块图

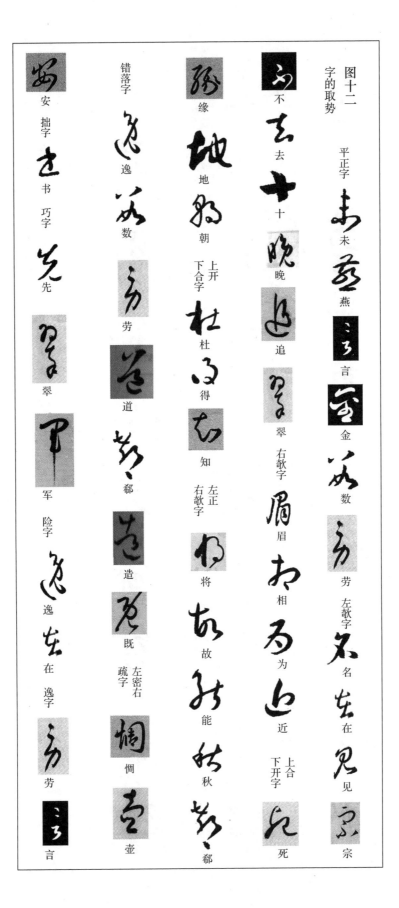

图十二
字的取势

平正字

未 燕 言

金 数 劳

左欹字 名 在 见 宗

不 去 十 晚 追 翠 右欹字 眉 相 为 近 上合 下开字 死

缘 地 朝 下合字 上开 杜 得 知 右欹字 左正 将 故 能 秋 郗

错落字 逸 数 劳 道 郗 造 既 左密右 疏字 惆 壶

安 拙字 书 巧字 先 翠 军 险字 逸 在 逸字 劳 言

三、单字的点和曲线的书写

通草书法的单字，由点和曲线组成，孙过庭在《书谱》中云：『草以点画为情性，使转为形质』，他说的『使转』即曲线。练习通草书法要从点和曲线练起，先练点、后练曲线，现分述如下：

点的类型及其练习。点绝大部分和曲线组成标准草书符号，很少单独做标准草书符号。在字的结构中大部分的点，起启后作用并和字的下笔出锋意联，称出锋点。有的点是字的末笔并和前笔呼应，多较独立，称独立点。这些点依在字中的位置和作用，分首笔点（出锋）、对称点（左点出锋）、八符点（左点出锋）、过渡点（出锋）和末笔点（不出锋）等。点的练习主要是通过临摹书写带点的字来练习。图十三示出了有关作品中的各种带点的字，请读者品摹，学书者至少每种临二至三个字，临摹方法按本款五所述。

通草书法单字的曲线类型繁多，其书写训练按图十四进行，先硬笔（铅笔）练，曲线及其练习。

后用墨笔练，要中锋用笔。在图十四中，各示出了八种转动方向和弧度各不相同的曲线，供读者用硬笔和毛笔练习。曲线一，转动方向从左向右、弧度从大到小向下转。曲线二，转动方向从右向左、弧度从大到小向下转。曲线三，转动方向从右向左、弧度从大到小向上转。曲线四，转动方向从左向右、弧度从大到小向上转。曲线五，转动方向从右向左、弧度从大到小向右转。曲线六，转动方向从下向上、弧度从大向小向左转。曲线七，转动方向从下向上、弧度从大到小向右转。曲线八，转动方向从上向下、弧度从大到小向右转。上述练习是学书用笔使转的基本训练，对草书初学者是必须做的。

图十三　点的练习

首笔点（出锋）

亮　之　看　漏　躬　岂　意　率

梨　迹　馨　爱　墨

对称点（左出锋）

美　慎　典　并　乎　溪

八符点（左点出锋）

气　令　领

过渡点（出锋）

末笔点（不出锋）

尝　定　道　吊　德

非　伏　食　矩　嘉　贞

义　来　玉　充　论　钓

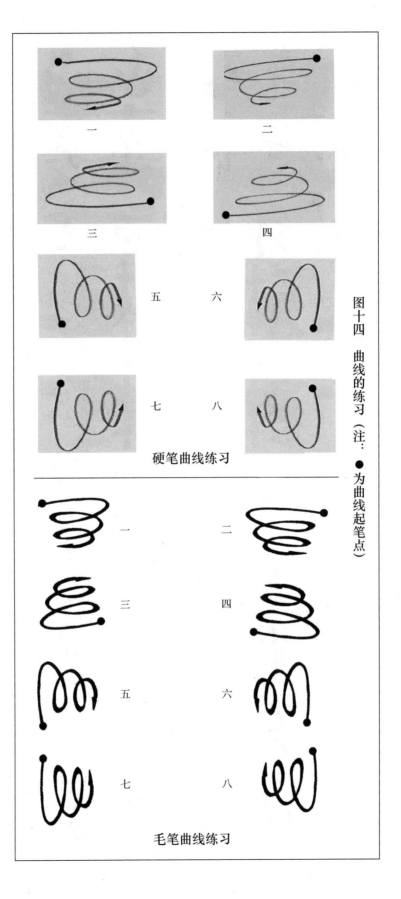

硬笔曲线练习

一 二 三 四 五 六 七 八

图十四　曲线的练习（注：●为曲线起笔点）

毛笔曲线练习

一 二 三 四 五 六 七 八

四、单字的笔法、墨法、笔画及其书写

（一）笔法

草书以简洁、流畅为特征，没有楷书和行书横、竖、撇、点、捺、勾等那么多笔画的笔法，主要是点和曲线笔画的笔法。历代草书，书写曲线的主要笔法是：中锋用笔，顺锋入笔、信锋收笔、转笔管（即变曲线的方向），变笔力（即变笔画的粗细）和变笔速（即变笔画的快慢）等。

（二）墨法

墨分浓、淡、干、湿、焦、渴、浑淋（即浑厚、淋漓）等。通草书法之墨法的主要要求是：墨色黑白适中，浓淡有别，干湿相间。因草书笔速较快，主要用淡墨、干墨和渴墨等。淡墨含水较多，具有古雅、爽拔之气。干墨含水较少，在草书作品中使用，写出的笔画高古、苍劲，枯中有润，湿中有燥，常映出飞白效果。渴墨是淡墨、干墨之间的用墨，另外，有时还用写意中国画

的浑淋笔墨。

（三）笔画

笔画是通草书法单字的一级组成部件，由标准草书符号（曲线和点）形联而成。它是笔法和墨法的载体和体现。通草书法字的主要笔画有：长笔画、粗重笔画、轻细笔画、变粗细笔画、疏笔画、密笔画、疏密笔画、干笔画和浑淋笔画等。这些笔画的字例，见图十五。这些字例体势审美，取势得当，笔法、墨法丰富，笔画多变，有质感、动感、力感、乐感和绘画感等，读者可按本款五所述品摹。现将其字例的笔画、笔法和墨法的特点及体势分述如下：

长笔画字，以多个曲线符号笔连成一个长笔画写成，形如流水，笔速较快，一气贯之，充分体现了通草书法贵在流畅的特点。它以中锋、分段、转笔管、变笔力、变笔速接连书写，笔画蜿蜒、有粗、有细、有快、有慢，体势审美，具有绘画感，是书法作品中的亮点。

粗重笔画字，以中锋慢速书写，笔画粗壮，字形坚定，给人以力感。

轻细笔画字，以中锋快速转笔管书写，笔画轻细，给人以动感。

变粗细笔画字，以中锋变笔力、变笔速书写，笔画粗细、速度变化较大，体势丰满，神情深邃。

疏笔画字，以中锋快速书写，笔画简洁、体貌清秀，性静情逸。

密笔画字，以中锋变笔力书写，笔画粗细相间，形体厚重，气质高雅。

疏密笔画字，以中锋书写，笔画分布不均，密不透风，疏可走马，具有乐感。

干墨笔画字，以干墨、中锋书写，笔画枯、润、湿、燥相兼，映出飞白，神情苍劲。

浑淋笔画字，以中锋浑淋墨书写，体貌淋漓，具有写意中国画般的绘画感。

图十五　主要笔法、墨法及其笔画的字例

长笔画字
赢　殷　缘　风　绥　飘　粗重笔画字　日　房　亡　字

疏笔画字
知

轻细笔画字
感　鞠　毫　变粗细笔画字　露　否　性　阿　惠

下　行　比

妍　群　密笔画字　鼎　垢　林　疏密笔画字　母

不　百　此　形　干笔画字　军　手　浑淋笔画字　口　安　朋

五、单字的临摹

通常临摹包括临和摹，临是照着范字的形、神直接把它写出来，摹是把透明纸敷在范字上，按字的黑影把字写出来。本款介绍的临摹分六步进行，要临好一步，再临下一步。在临摹中，要分析、理解、把握和学习范字的体势、取势和用笔的特点。

第一步，临前先按第四章第三节所述备好文具，按本节二、三、四各款要求选好要临摹的范字（但这些范字太小，临前必须首先把它放大十倍左右）。

第二步，到数码快印店把要临摹的范字放大打印出来。

第三步满摹一，把宣纸放在打印出来的范字上，用铅笔（平滑去锯齿）描出范字笔画的外轮廓线，并用毛笔以墨写满，做出范字的黑影字。

第四步满摹二，把宣纸放在上述的黑影字上，看着范字的笔画黑影，用毛笔写出范字。

第五步对临，在宣纸上，用毛笔看着范字，写出范字。

第六步背临，在宣纸上，用毛笔根据范字的印象写出范字。

对初学者来说，主要练好前四步，把第四步练熟，练到『随心所欲，不逾矩』的程度。

第三章

书法的作品书写及创作

要书写创作出艺术表现形式完美、文化内涵丰富的作品，不但要学好单字的书写，而且还要与时俱进适应时代要求，学习掌握作品创作的立意、词联、幅式、题款、钤章、章法和正文书写等相关知识，并勤学苦练，才能书写出好的通草书法作品。

第一节　与时俱进

现在，书法随着科学技术、市场经济和商品流通的发展，增强了书法作品艺术性和实用性的完美结合，发展到了前所未有的书法盛世。书法在应用上走出了厅、堂、馆、所，进入了社会和家庭的各个空间和角落，抬头可见，比比皆是。在形式上，从单纯的裱糊悬挂、雕刻匾牌等，发展到了结合电子制作的各种宣教、商务等方面的应用，如图十六（甲、乙）书法作品的各种社会应用。在学练书法的目的上，有的人从谋生发展到养生，学练书法的人从少数专业人员发展到业余大军。在这种大环境下，学习通草书法必须突出其实用性、可操作性和时代性，并做

到如下所述各点。

一是，践行《中华人民共和国国家通用语言文字法》推行规范字，『规范字书爱国情怀』。积极贯彻国务院『社会一般应用领域的汉字使用应以《通用规范汉字表》为准』的通知。图十六（甲、乙）共三十七幅作品，选自当今社会上书法的不同应用，它们都用规范字书写，和非规范字。

二是，明确目的。学习书法不只是为了写好单字，更是为了创作出好的书法作品。其作品必须美，恪守以《字典》中的草书书字为基本结构字的原则，具有可识性，不能出现白字、错字和非规范字。

三是，坚持践行临摹学书的方法，并以临摹作品为主。本书中笔者的所有作品，百分之七十五左右的字都临摹于《千文》历代草圣的字或部件，具有历代草圣书法的形神、血脉和基因。初学者，最好先选其中简单的作品临摹，不但临其字，还要临其章法。临摹要努力达到『随心所欲，

不逾矩』的程度。

四是，创作书法作品，是一个系统工程，要循序渐进，意在笔先。要在弄清作品的内容含义和用场，设计好章法后进行，并反复修改、直到满意。

五是，提高综合素质。书法是书家在书理、书技、知识、品德等方面的综合体现，书者必须注意自身学识、情操和品格的提高，要与时俱进，积极引入新思想、新技术、新方法，面向社会，着眼发展，写出雅俗共赏的作品。

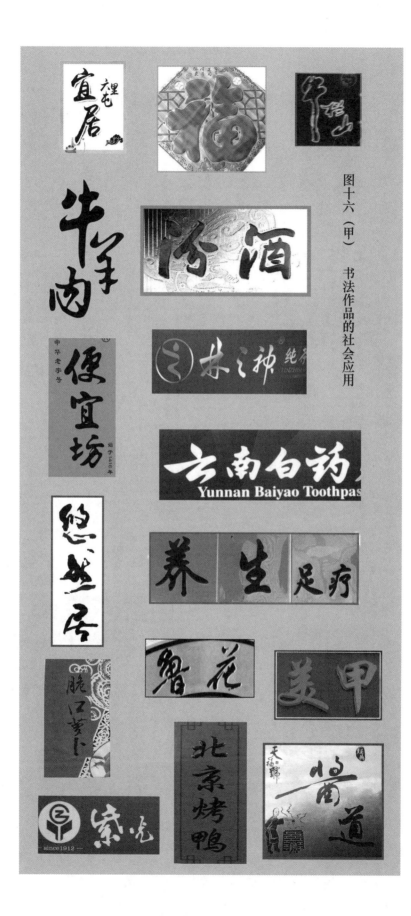

图十六（甲）　书法作品的社会应用

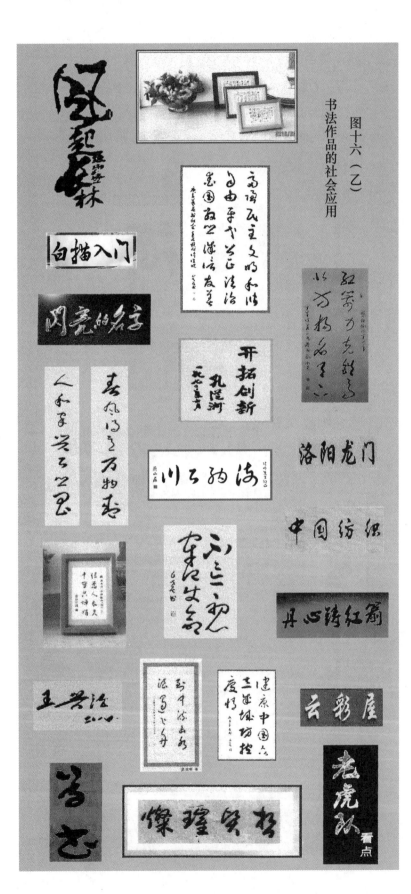

图十六（乙）

书法作品的社会应用

第二节 创作立意

通草书法，是在今草各家草书的基础上，综合各家的优点发展出来的新书体，其创作立意，既不宗哪家哪派、也不宗情感宣泄，而依其最能抒情表意的特点，采用作品体势的形和神，和所写文字内容的情和理相一致的创作立意，并称之为『意象相宜』创作立意。这种创作立意，不同的书写内容要用不同的草书（标准小草或标准狂草）、不同的幅式、不同的章法、不同的提款及钤章、不同的体势和不同的取势来书写。而且书者要和书写内容的情和理产生共鸣，并带着这种感情去写，集书法、文学为一体以及赏书、品诗为一体。

通草书法，其字多变的形体和大小，多变的笔画粗细、快慢和疏密，多变的用墨，以及其字间多变的词联模式和行间多变的参差等，不但能给人以美感享受，而且还具有动感、时空感、质感和节奏感等，表达诗词丰富的情和理。因此，诗词是通草书法书写的主要内容。

依上章所述，通草书法分标准小草和标准狂草，但两者没有根本区别，只是标准小草各种变化的幅度比标准狂草的小。它们适合书写的诗词在内容风格上大不相同。现将标准小草和标准狂草适合书写诗词的文字内容分述如下：

标准小草是在历代小草的基础上发展的小草。它各种变化的幅度较小，字字独立，偶有词联，风格恬美、字形有灵性，笔画有奇趣，适合书写气场祥和、景色秀丽、美好安逸、情闲有趣、寓情寓理等方面内容的多种类型的诗词、名言警句等。如第四章作品鉴赏七、十八、四十九、五十七等五言绝句诗，作品鉴赏十二、十九、二十六等七言绝句诗，作品鉴赏二、三、五十六等词，作品鉴赏二十三等警句，作品鉴赏十一等楹联和作品鉴赏六十二中的其他实用书法等。

标准狂草是在历代狂草的基础上发展的狂草。它的各种变化幅度较大，词笔连（即字间相

连）较多，风格豪放，形体奇险，最适合书写场面雄伟、气势磅礴、抒豪情、立壮志、惊天、动地等方面内容的多种类型的诗词、名言警句等，如李白、岳飞、于谦、文天祥、龚自珍等人的有关作品和第四章作品鉴赏四、十三等七言绝句诗，作品鉴赏五之七言律诗，作品鉴赏十七、三十五、四十五、四十七等词，以及作品鉴赏八之北朝民歌等。

第三节　词联

书写书法作品要从上向下写，两字间从上个字（简称上字）下边的中、右部分向下个字（简称下字）上边的中、左部分书写。这两字间的书写叫词联。词联分独立、词意联和词笔连三种，见下页词联类型图。现分述如下：

一、独立

即上个字的收笔和下个字的起笔各自独立、无意联系，如图十七之七的『然』『不』二字

和之十二的『则』『入』二字。在书法作品中，它和词意联、词笔连同时使用，增加节奏感。

二、词意联

即上个字收笔的出锋和下个字起笔的露锋之间的呼应之联，虽无实际笔画，但有顾盼之感。如图十七之六的『书』『此』二字，之九的『知』『足』『下』三字等。词意联，实质上是词笔连的轻化，在草书书法作品中是基本的应用，含蓄多情、耐人寻味。

三、词笔连

指草书书法作品中，特别是狂草作品中，

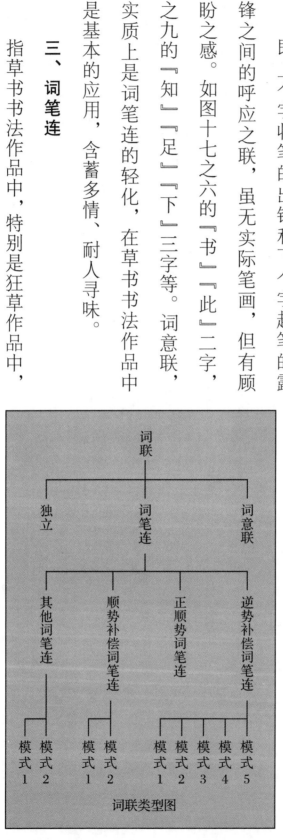

词联类型图

上个字的收笔与下个字的起笔间的笔画连接，其连接线称笔连线。现将其有关内容分述如下。

（一）笔连线的式样

它的样式较多，有长、有短、有曲、有直、有粗、有细、有轻、有重等，详见图十七之一至十二等词笔连的笔连线。

（二）词笔连的字数

在书法作品中，词笔联的字数，依词联的字的结构、笔势和章法设计而定，通常是能连则连，越多越好。常用的有两至四个字的词笔连等，如图十七所示：二字词笔连，如该图之二、三、十、十一和十二中的『入』『室』『足』三字等；四字词笔连，如该图之六中的『不』『足』『聊』『书』四字等。

（三）词笔连的类型

其类型取决于上个字收笔延长线和下个字起笔点位置的关系，当上个字的收笔延长线通过下个字的起笔点时，其词笔连称正顺势词笔连；当上个字的收笔延长线朝向下个字的起笔点时，其词笔连称顺势词笔连；当上个字的收笔延长线背向下个字的起笔点时，其词笔连称逆势词笔连，在标准狂草中广泛应用，并是连；还有其他词笔连。顺势词笔连、逆势词笔连和其他词笔连，其主要特点和艺术手段。为使其生动不俗，常使用转字、移字、拆字、接应、变字形、变笔连线和变笔画顺序等方法来实现，但大多数常引起对行线的扰动。为保障其稳定，也常用转字、移字、变字形等方法来补偿。王羲之还经常直接制造扰动来补偿，且取得了突出的良好效果。

因顺势词笔连、逆势词笔连及其补偿和其他词笔连模式较多、应用较广、效果较好，现将上述三种词笔连及其补偿的模式（见前两页之词联类型图）分述如下：

顺势补偿词笔连，其模式有如下两种：

模式一，顺势转字补偿词笔连。如图十七之二的『恨』『吾』二字的词笔连，下字『吾』右转与『恨』字笔连，以『恨』字的右下短缺来补偿；之七的『母』『翛』二字，上字『何』右转和『翛』字词笔连，以『翛』字宽体来补偿；之十的『何』『平』二字，上字『何』右转与『平』字词笔连，以『平』字瘦身来补偿。

模式二，顺势接应补偿词笔连。如图十七之二的『可』『恨』两字，『恨』字出锋接应与『可』字词笔连，以其下字『吾』右转来补偿；之六的『不』『足』二字，以下边的字『足』露锋接应与『不』字词笔连，以其下边的『聊』字宽体并与『书』字的词笔连组合来补偿。

逆势补偿词笔连。其模式有如下五种：

模式一，逆势转字补偿词笔连。如图十七之四，『贤』『哲』二字的词笔连，『哲』字左上部件右转与『贤』字词笔连，以『哲』字字下部件『口』放大来补偿；之十『平』『安』二

字的词笔连，『安』字左转与『平』字词笔连，以其上的『何』字右转来补偿；之十一，『其』

『书』二字的词笔连，『书』字左转并出锋接应与『其』字词笔连，以其下字『非』的宽体补偿。

模式二，逆势移字补偿词笔连。如图十七之六『聊』『书』二字的词笔连，『书』字右移

并出锋接应与『聊』字词笔连，以其下的『此』字宽体来补偿；之七『翛』『然』二字的词笔连，『然』

字右移与『翛』字笔连，以其下的『不』字肥体来补偿；之十二『模』『则』二字的词笔连，『则』

字右移与『摸』字笔词连，以其下的『入』字肥体来补偿等。

模式三，逆势接应补偿词笔连。如图十七之六，『聊』『书』二字的词笔连，『书』字右

移并出锋接应与『聊』字词笔连，以其下的『此』字宽体来补偿；之十一『其』『书』二字的

词笔连，『书』字右转、出锋接应与『其』字词笔连，以其下『非』字的宽体来补偿。

模式四，逆势长硬笔画补偿词笔连。如图十七之六『足』『聊』二字的词笔连，『足』『聊』

之间拉大距离、以长硬笔画词笔连，以其下的『书』字右移和『此』字的宽体来补偿。

模式五，逆势造势补偿词笔连。即先扩大或制造逆势，然后进行词笔连和补偿。如图十七之五『七』『日』二字的词笔连，为了生动有趣，故意把『七』字的下右拐向右拉长、放大逆势，然后以长笔画和『日』字词笔连，并以『日』字右转来补偿。这种词笔连由王羲之所创，并在字的笔连中经常使用，如图四王羲之《郗司马帖》中的『郗』字。

其他词笔连，其模式有如下两种：

模式一，拆字词笔连。如图十七之六『不』『足』『聊』三字的词笔连，足字草书上、下两个符号的距离拉开，分别与其上边的字（不）和下边的字（聊）的草书字符号�ép連。

模式二，补笔画词笔连。如图十七之十二『入』『室』二字的词笔连，『入』字草书的右部与其下边的字『室』的草书笔连后，再补上边的字『入』的左笔。

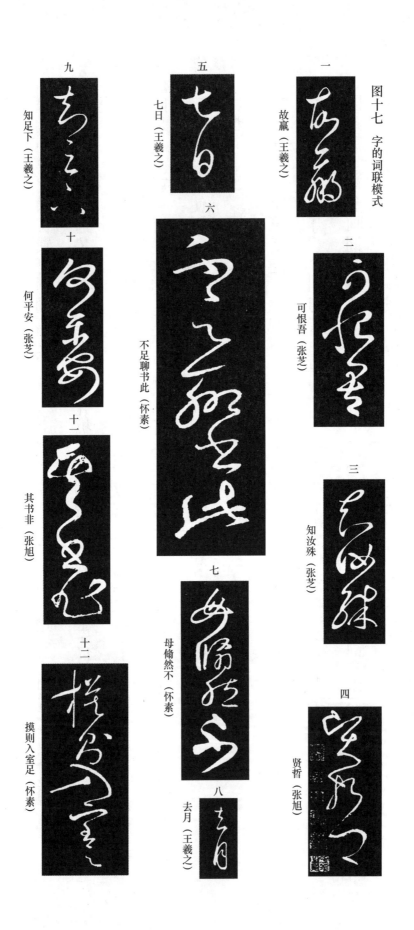

图十七　字的词联模式

一　故羸（王羲之）

二　可恨吾（张芝）

三　知汝殊（张芝）

四　贤哲（张旭）

五　七日（王羲之）

六　不足聊书此（怀素）

七　母翛然不（怀素）

八　去月（王羲之）

九　知足下（王羲之）

十　何平安（张芝）

十一　其书非（张旭）

十二　摸则入室足（怀素）

第四节 作品的幅式、题款和钤章

一、作品的幅式

幅式是书法作品篇幅的形式，是章法的重要组成部分，对作品的体势影响很大。通草书法用途较广，适合书写多种幅式的作品。许多书写内容也可以用不同的幅式来书写。现将适合通草书法的主要幅式分述如下：

（一）中堂

可布于厅堂中央或室外，尺寸高长、宽短，大小不等，通常高是宽的两倍左右。正文和落款从上到下、从右向左写，行可多、可少，有时配以对联和横批。如作品鉴赏一、二、四、五等。

（三）条幅

可布于室内、室外，尺寸高长、宽短、大小不等，通常高是宽的两倍以上。正文和题款从

上到下、从右向左写，行可多、可少。如作品鉴赏三、九等。

（三）横幅

可布于室内、室外，尺寸高短、宽长，大小不等，宽是高的一倍以上，正文和题款从上到下、从右向左写，正文字可多、可少。如作品鉴赏四十五、四十七等。

（四）斗方

常置于室内墙面，高宽基本相等，正文和题款从上到下、从右向左写，正文字可多、可少。如作品鉴赏六、十三、三十八等。

（五）对联及横批

可布于室内和室外。对联分上、下两联，尺寸高长、宽短，通常高为宽的四倍以上，大小不等，字数不限，但必须字数、尺寸相同，上联在右，下联在左。它分『门』字形联和『羽』字形联

两种。『门』字形联上联从右向左写、下联从左向右写，『羽』字形联上、下联都从右向左写。

有时配横批，配于对联的上方，字从右向左写，内容和对联相应，通常写四个字，长度不能超过对联的和，宽度三十至五十厘米。如作品鉴赏十一、二十七等。

（六）扇屏

它由四个、六个、八个相同的条幅组成，各扇书写一个内容或各写一相近的内容。详见作品鉴赏四十九、五十五等。

（七）扇面

它可悬挂欣赏和手执欣赏，内容和落款的字数可多可少，从上向下、从右向左写。扇面分扇形和圆形。书写扇形扇面，按扇子之势书写，单数行字多、双数行字少，排字上齐下空。如书写圆形扇面，从上向下、从左向右书写。它又为文字外轮廓为圆、为方两作品鉴赏五十二。

种。如作品鉴赏八、二十五、二十八等。

（八）手卷

它是较长的横幅作品，不宜悬挂，展在桌面上或手持欣赏，如作品鉴赏四十五。

（九）一字书

即正文只写一个字，如『寿』『喜』『勤』『虎』和『神』等字，写在幅面中央，有款、有章，如作品鉴赏六十二中的『酒』字。

二、题款和钤章

题款和钤章是书法作品不可缺少的组成部分，是章法的重要内容，对正文部分起着补充、平衡、镇边、压角、烘托的作用。现分述如下：

（一）题款

它都用标准小草书写，分上款和下款，位置、字数、大小、布局、体势等要和正文相宜。上款写受书人的名字，称呼（如先生、女士等）和谦辞（如指正、惠存等）及正文名称和作者等，写在作品的右上。下款写在作品的左下，写书者的姓名、书写时间、地点等，也可只写书写者姓名，称其为穷款。参见各幅作品鉴赏的题款。

（二）钤章

即盖章。章有姓名章、引首章和腰章三种。姓名章盖在姓名下，形状为正方形；章上的字可用隶书或篆书，字色可红（阳文）可白（阴文）。引首章盖在作品的右上，形状自然，不方、不圆，文字不要多，常用箴言和座右铭等。腰章常盖在长条幅作品的中部，形状随意，大小要小于引首章，字可为书写者籍贯、生肖等。钤章姓名章必钤，其他章依章法需要而钤。钤章要

和题款、正文等相宜。参见各幅作品鉴赏的钤章。

第五节　章法设计及硬笔小样图的引入

章法即为『布白』。它是书法的四大组成部分（即笔法、墨法、结构、章法）之一。实质上它是对书法作品的白（白纸）、黑（字的笔画）、红（印迹）三种颜色分布的总体设计（也称大章法）。成功的通草书法的章法设计，应是布白合理，字、纸、墨协调，行气贯通，幅式相宜及题款、钤章准确等；要有和正文内容情理相宜的形神，能把欣赏者的注意力吸引到作品上来。通草书法的章法设计通常在确定了书写内容和放置环境等的情况下进行。其主要工作是：

第一根据通草书法意象相宜的创作立意，确定作品正文用标准小草书写还是用标准狂草书写；

第二确定作品的尺寸、幅式和装裱方式；

第三确定正文、题款、钤章和留边的位置及面积，以及题款和印章的大小和类型等；

第四，确定正文书写的行数和每行的字数；

第五，确定字的形

状、大小、正欹、疏密及词联等。

从上述可知，通草书法章法确定的项目较多，而每个项目又有多个选项，如幅式就有十个选项，有的选项下还有选项，这些选项都是章法的要素。章法设计的好坏看其选项要素组合在一起是否协调，是否协调也只有在书写完作品之后才能看出。虽然章法设计在章法设计理论的指导下进行，但所涉及的章法要素太多，写出的作品很难一次就令人满意，只有反复写、反复改。

而这样又会浪费很多时间和笔墨、纸张，即使这样也不能完全令人满意，最后只能带着问题和遗憾对作品进行『挖补』后装裱交付。笔者为了解开这个困局，参照西方油画技法和制作常规，引入了制作章法设计硬笔小样图的方法，很好地贯彻了书法『意在笔先』的原则，并取得了较好的效果。章法设计硬笔小样图是书者将其设想的作品章法模式按一定的缩小比例画出的硬笔笔画图。现通过实例，分别说明标准小草和标准狂草章法设计硬笔小样图制作的全过程。

一、标准小草硬笔小样图的制作

（一）书写内容及其书体的选择

笔者与杜甫《春夜喜雨》中『好雨知时节，当春乃发生，随风潜入夜，润物细无声』产生共鸣，欲书写后悬挂于室内自勉、自赏。因该诗句欢快宜人，情深意切，按通草书法的创作立意，选择标准小草书写。

（二）幅式类型及幅面大小的确定

标准小草适合多种幅式，根据悬挂位置和高度，将其幅式定为中堂。幅面横 40cm、纵 82cm，用三尺全开（即横为 50cm，纵为 100cm）生宣纸书写，然后裁边装裱。

（三）正文行数和每行字数的确定

正文共二十个字，按五言绝句书写中堂的常用章法模式写三行。前两行每行写八个字，第

三行写四个字，其后留较多的空间题下款、钤章。

（四）提款和钤章的确定

因作品为自用，故题穷款。名号落在第三行下的空白处，并在其下钤圆、方阴章两个。

（五）原始硬笔小样图的制作

将作品的纵、横尺寸缩小到四分之一、画在A4打印纸上，称其为章法原始小样图方框。在《千文》中找出作品正文和题款的草书字，《千文》中没有的草书字，对《字典》中相应的草书字，按第二章第二节第二款所述用铅笔写成艺化结构字。然后，用透明纸覆在这些字上，用铅笔写其笔画划中线字剪下，按原定的行数和每行的字数剪贴在原始小样图方框上，再将其

原始硬笔小样图

敷在另一张 A4 纸上，用中性硬笔拓成笔印字，再将笔印字描成铅笔字（这一过程俗称『章法手工剪贴』）并画出行线。前图是其缩小的原始硬笔小样图。

（六）硬笔小样图的实际制作

按照多样和谐的原则和本章第六节款二标准小草正文的书写特点所述，在原始硬笔小样上，用铅笔、橡皮，反复改、反复写，完成词联设计，调整章法布局、字的大小、疏密、位置和字势等，这一过程简称『章法手工优化』。经反复修改，制出的章法设计小样图的缩小图，如图十八所示，其『甲』为标准小草章法设计硬笔小样图（简称标准小草作品小样图），其『乙』为标准小草章法设计小样字块图（简称标准小草字形块图）。其字形块图是其小样图的补充，说明小样图中各种字和印章的外形、位置和字势等。在图中，三条垂直竖线称行线。

二、标准狂草硬笔小样图的制作

（一）书写内容及其书体的选择

笔者应邀，写一幅毛泽东诗词《七绝·为李进同志题所摄庐山仙人洞照》的书法作品，考虑到该诗场面雄伟、气势磅礴、抒情强烈，按通草书法的创作立意，选用标准狂草书写。

（二）幅式类型及幅面（即纸面）大小的设计

标准狂草适合书写多种幅式的作品，根据该作品悬挂位置的高度，将其幅式选为中堂。幅面大小，横为 45cm、纵为 63cm，用三尺全开宣纸书写，然后裁出幅面装裱。

（三）正文行数和每行字数的设计

正文是七言绝句诗，共二十八个字，按七言绝句诗写中堂的常用章法模式，写四行，第四行留空落款、钤章。各行字数暂按第一行七字、第二行七字、第三行九字、第四行五字书写。

（四）题款的设计

因本作品为应邀而写，故题双款。上款提受赠人的姓名、称呼和谦辞等，提在正文第一行第一字的右下侧，字形远小于正文，字体为标准小草。下款题两行，一行是正文出处，一行是笔者姓名及作品的完成时间等，题在正文末行下面，字形大小和字体同上款。

（五）钤章的设计

在下款的下面钤圆、方阴文章各一个，在正文第一行右下侧的空旷处钤一闲章。

（六）原始硬笔小样图的制作

按本节上款(五)『原始硬笔小样图的制作』所述的方法，做出如下缩小的原始硬笔小样图。

原始硬笔小样图

（甲）

图十八

标准小草作品小样图（甲）

及其字形块图（乙）

（甲）

（乙）

图十九

标准狂草作品小样图（甲）

及其字形块图（乙）

（乙）

注：图中竖细线为行中线

（七）硬笔小样图的制作

遵照多样和谐的原则和本章第七节款二标准狂草正文的书写特点所述，按本节上款之六关

于『硬笔小样图的实际制作』所述的方法，经反复修改制出的章法设计小样图的缩小图如图

十九，其（甲）为标准狂草作品小样图，（乙）为其字形块图。字形块图是小样图的补充，说

明小样图中各种字、词笔连字组和印章的分布及外形，图中的四条垂直竖线为行线。

第六节　标准小草作品创作的书写

标准小草作品创作的书写，是学习通草书法的目的，在上节章法设计的基础上进行。它分

标准小草作品创作的书写步骤和作品正文的书写特点两个方面，现分述如下：

一、标准小草作品创作的书写步骤

标准小草作品创作的书写步骤，即把上节做出的图十八标准小草作品小样图（甲）及其外

形块图（乙），写成图二十标准小草作品的过程，现分述如下：

第一步，把图十八标准小草作品小样图甲的原图放大，再加边（2cm）裁好即可，其放大图称硬笔复印作品。它价格便宜，立等可取。

第二步，正式作品的书写，其方法步骤如下：

其一，将硬笔复印作品展放在桌面上，在其上覆上一层透明塑料薄膜防洇，以使其反复使用。

其二，按第四章第三节所述备好必备文具，将三尺宣纸覆在复印作品的塑料透明薄膜上压实，使复印作品的字迹透亮。

其三，将墨汁摇匀倒在砚台上润好笔后，在闲宣纸上试墨，不洇时在宣纸上按硬笔复印作品的硬笔字迹中线，根据原设计的笔画粗细等，加肉摹写出作品中的每个字。

原图放大四倍。这可到数码快印店，用大图打印机以普通工程图纸放大，再加边（2cm）裁好即可，其放大图称硬笔复印作品。

其四，加肉摹写作品中的字，参照范字分两步书写，第一步悬腕加肉摹写，即右肘放在桌上，右腕抬起书写。第二步悬肘加肉摹写，即右腕和右肘全悬起书写。悬腕加肉摹写笔度较慢，主要摹其形。悬肘加肉摹写笔速较快，主要摹其神。草书应练到悬肘书写。图二十标准小草作品，是笔者悬肘加肉摹写的正式作品，缩小到五分之一的小样。

其五，钤章，写完作品中的字后按原设计钤圆、方阴章各一个。

二、标准小草作品正文的书写特点

小草是较为常见的草书，历代草圣多有小草作品传世，如东晋王羲之的《十七帖》，唐孙过庭的《书谱》和民国于右任的《标准草书千字文》及《于右任草书杜甫诗》等。它们，特别是王羲之的小草作品，虽时隔我们一千多年，但仍是指导我们今天学习标准小草的范本。我们要临摹、研究这些作品，找出书写标准小草作品的方法和规律。本书图四历代草圣墨宝，示出

了王羲之的《郗司马帖》和于右任的《于右任草书杜甫诗》局部。图五示出了王羲之《秋月帖》的局部。图十二结构取势中的字，也精选于王羲之和孙过庭等草圣的小草作品。从这些小草作品和图二十等标准小草作品中可以看出，标准小草作品正文的书写具有如下特点：

一是，采用平稳分布章法，字的分布、字势、形状、大小、疏密和笔画用墨等变化，不激、不厉、和谐、自然，具有中和天成之美。

二是，同字不同写，作品的正文长时，常出现多个相同的字，根据书理，相同字不能同写。如图五王羲之《郗司马帖》中三个『书』字的写法。

三是，正文书写，有行无列，行距明显、基本相同，行线垂直向下。

四是，一行字间的相联，主要是独立和意联，偶见正顺势词笔连（见本章第三节词联类型图）。每个字的视觉中心基本上都顺延在行线上。字的势（方向性）垂直向下，且有不同大小

图二十

标准小草作品

释　文

好雨知时节,当春乃发生。

随风潜入夜,润物细无声。

的或左或右的轻微摇摆，静中有动。

五是，单字的书写，充分发挥通草书法字可塑性强的特点，按第二章第二节各款所述进行，且字的大小、笔法、墨法等变化的对比不太大；且不同大小、形状、形象、笔画、笔法、墨法的字交叉运用。

六是，关于亮点字的选择和书写。作品中的亮点字，有些书家称『字眼』，是使作品欣赏者首先看到的部分。它常是作品内容的关键字，体势好的字，常在作品正文之首、之尾或中部。它的字形较大，笔画较重、清晰。如图五王羲之《郗司马帖》中的『郗』字，图六王羲之《秋月帖》中的『曰』字和图二十中的『声』字等。

第七节　标准狂草作品创作的书写

标准狂草作品创作的书写，是学习通草书法的归宿，在第五节章法设计的基础上进行。它

分标准狂草作品的书写步骤和作品正文的书写特点两个方面，现分述如下：

一、标准狂草作品的书写步骤

标准狂草作品的书写步骤，即把第五节图十九标准狂草作品小样图（甲）及其外形块图（乙），写成图二十一准狂草作品的书写步骤。它与第六节标准小草作品的书写步骤，即把第五节图十八标准小草作品小样图（甲）及其外形块图（乙），写成图二十标准小草作品的步骤基本相同，现略去，请读者照其自行完成。

二、标准狂草作品正文的书写特点

标准狂草是最容易抒情表意的书体，最能体现书法的艺术特点和魅力，历代草圣多有狂草传世，如东汉张芝的《冠军帖》，唐代张旭的《古诗四首》和怀素的《自叙帖》《圣母帖》等。这些作品虽然时隔我们久远，但仍是指导我们现在学习狂草的范本。我们要学习、临写、研究

这些作品，找出书写标准狂草的方法和规律。本书图六、七、八历代草圣墨宝，以及图十七字的词联模式等都是从上述作品中精选出来的。从上述这些狂草作品和图二十一的标准狂草作品中，可以看出标准狂草作品正文的书写『重词联、师自然，以诡异鸣高，以转变为能』，并具有如下特点：

一是，采用不规则分布章法，突出视觉效果书写，字的分布、取势、形状、大小、疏密和用墨等的变化较大。密不透风、疏可走马，具有『乱而不乱』之美。它音乐般的节奏感和国画般的空间感，是书法章法美的最高体现。

二是，相同字不同写。作品的正文长时，常出现多个相同的字，根据书理，相同字不能同写。如图七张芝《冠军帖》中的四个『不』字和张旭《古诗四首》局部中的两个『人』字。

三是，正文书写，可上齐下不齐，但总体平正。正文文字的分布，有行无列或无行无列。

两行的字相互参差，两行间的空白（即行气）较细，蜿蜒通畅。字的大小和势的变化较大。字的视觉中心顺延在较粗的行线上。

四是，充分应用本章第三节词联所述之词笔连，特别是顺势补偿词笔连、逆势补偿词笔连及其他词笔连。词笔连的笔连线形式多样，有的像字内笔画一样、作用得到了扩大，行的字间距倏然消失。有的笔连线和下一字的首笔相连，使下一字中间断开，十分有趣。望书者研究引用图十七字的词联模式。

五是，单字的书写按第二章第二节各款所述进行。要大幅度变化字的大小、形状、笔法、墨法等，使字的体势多变并交替使用。在使用中如出现上述字的大小、形状等连续重复并感到单调无味时，要充分发挥通草书法字可塑性强的特点将其改变，重新书写直至满意为止。

六是，关于亮点字的选择和书写。作品中的亮点字，有些书家称『字眼』，是使作品欣赏者首先看到的字，它能使欣赏者眼前一亮而入胜。它常是作品内容的关键字或体势好的字，常在作品正文之首、之尾或中部。它们的字形较大，笔画重而清晰。如图二十一标准狂草作品中的『峰』字。

图二十一

标准狂草作品

暮色苍茫看劲松，

乱云飞渡仍从容。

天生一个仙人洞，

无限风光在险峰。

第八节 作品创作的数码辅助书写

科学技术是第一生产力，影响各个方面，书法也不例外，随着科学技术的发展而发展。十多年前书法借助复印机放大范字进行临摹和用电脑进行辅助书法集字创作等，推动了书法及其市场的发展。现在，随着数码技术的发展，很多数码新产品如手机、相机、电脑、打印机（多用）等功能更全，价格更低，使用更加方便，广泛普及。另外，市场上还出现了一些高端大型产品的有偿使用服务，如大幅彩印机和新型宣纸等。这些新技术产品在书法书写中的普遍应用必会促进书法的发展。

本书第二章所述单字临摹应用的打印机放大，和本章所述作品小样图的大图打印机放大等都取得了满意的效果，但它们只是书法应用中的一角，还有很多大问题需要它们去解决，如本章章法设计中的章法小样图引入，它虽解决了通草书法作品中难以避免的『挖补』问题，但其

中的『章法手工剪贴』和『章法手工优化』非常繁杂。现示出如下两种常用数码辅助书写对『章法手工剪贴』和『章法手工优化』两个问题的解决，和其辅助书写的全过程，与读者分享。

一、大幅作品的书写

它分如下六步进行：

第一步，作品原始事项的确定。应邀书写《不忘初心，牢记使命》，按标准小草、中堂、宣纸（宽52cm、高80cm）、正文以两行每行四字书写，落款一行，钤姓名章、闲章、阴阳各一枚。

第二步，宋体字章法小样的制作。在电脑上用 Photoshop 软件『文件』之『新建』做出宽52cm、高80cm 都缩小到五分之一的小样幅面，在其上打出『不忘初心，牢记使命』和『止戈居书』等字的宋体字，并按上述行数和每行字数等排好，保存在电脑的『图片』中备用。

第三步，毛笔章法小样的制作。在《千文》和本书中的通草书法字中查出上述每个宋体字

的草书字，并用毛笔蘸水在水写纸上悬肘放大对临，对临出的字感到满意后，用相机（或手机）拍下存在其 SD 卡中。对它们中没有的草书字，在《字典》（扫封面勒口二维码）中找出，按第二章第二节所述，用毛笔蘸水在水写布上写成艺化结构字，并反复书写，满意后，用相机（或手机）拍下存在其 SD 卡中。书写者各种书法印章的印迹也用相机（或手机）拍下存在 SD 卡中。

SD 卡通过读卡器把拍下的上述电子图像输入到电脑的『图片』中。

将『图片』中上述草书字和印章的电子图像，逐个置入 Photoshop 进行图像处理，处理满意后，剪贴到宋体字章法小样的幅面中缩小，取代打印的宋体字、并钤章、代替『章法手工剪贴』。

这样就做出了原始小样文件。

第四步，作品小样的制作。在电脑的 Photoshop 上，打开上述原始小样文件，利用电脑 Photoshop 的移位、缩放、旋转等工具进行章法调整。即按章法设计，调整字的位置、大小、

角度等直至满意后（代替『章法手工优化』），用电脑 Photoshop 的打印工具和打印机，打印出作品小样。

第五步，作品小样的放大。到数码快印店，用大图打印机把作品小样放大五倍打印出作品大样（宽 52cm、高 80cm），但它墨色较淡、不匀。

第六步，作品的书写。将作品大样展放在桌面上，在其上覆上一层透明塑料薄膜防洇，以使其能够反复使用。

按第四章所述备好文具。将标准三尺生宣纸覆在作品大样的塑料透明薄膜上并压实，使作品大样的字迹透亮、清楚。

将墨汁摇匀倒在砚台上润好笔后，在闲宣纸上试墨，不洇时，在宣纸上按作品大样的字迹满摹出每个字，即作品。作品正文的字大用中号笔摹，提款的字小用小号笔书摹。

满摹作品大样的字分两步，第一步悬腕满摹即右肘放在桌上，右腕抬起书写。第二步悬肘满摹，即右腕和右肘全悬起书写。悬腕书写速度较慢，主要摹其形，悬肘书写笔速较快，主要摹其神和特点。通草书法，要练到悬肘书写。图二十二标准小草作品，是其约缩小到六分之一的悬肘满摹宣纸小样。在通草书法中，第一步称形摹，第二步称意摹。第二步要在第一步练好的情况下进行，并练到『随心所欲，不逾矩』。

作品写好后，书者在作品上按大样显现的钤章位置，钤姓名章和闲章。

二、小幅彩色作品的书写及印刷

通草书法用途较广，不但适合写大字、大幅作品，更适合写小字、小幅作品。小幅彩色作品用数码辅助书写，不但制作容易，而且格调高雅，自赏、送友、出售，效果均佳。它可用小型或台式喷墨打印机，打出 A3 以下打印纸或宣纸的彩色作品，装框、装裱挂放在墙上或桌上

图二十二

标准小草作品

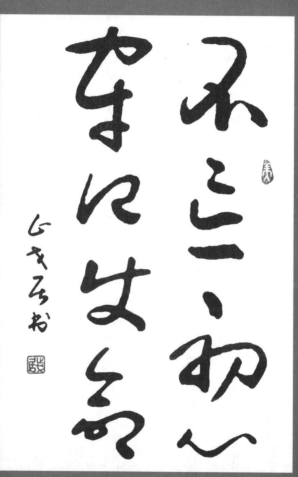

释 文

不忘初心 牢记使命

欣赏。现通过书写制作王之涣诗《登鹳雀楼》，装六寸黄色相框的彩色作品（图二十三是其作品的黑白复印件），说明其制作步骤如下：

第一步，作品原始事项的确定。按本章前几节所述，确定《登鹳雀楼》的诗为『白日依山尽，黄河入海流。欲穷千里目，更上一层楼』，按标准小草中堂书写，装六寸相框，正文二十个字写三行，每行依次写七、七、六字。题下款『己亥春书王之涣登鹳雀楼燕山居』单占一行，并在其下钤姓名章一个。

第二步，宋体字章法小样的制作。首先在电脑上用 Photoshop 软件『文件』之『新建』做出六寸相框框背尺寸大小（18cm×13cm）的电子幅面（白色），在其上打出『白日依山尽，黄河入海流。欲穷千里目，更上一层楼』和『己亥春书王之涣登鹳雀楼燕山居』等字的宋体字，按上述行数和每行字数排好。

第三步，毛笔章法小样的制作。按本节款一第三步做出原始小样文件。

第四步，作品电子文件的制作。利用电脑 Photoshop 的移位、缩放、旋转等工具，对原始小样文件进行单字、印章和章法调整。即按章法设计，调整字和印章的位置、大小、角度等，必要时换字、换章、换章法等，直至满意（代替『章法手工优化』）。

第五步，作品衬底的制作。在电脑上用 Photoshop 做出六寸相框框背尺寸大小（18cm×13cm）的电子淡紫色幅面，并保存在电脑的『图片』中。电子淡紫色幅面和作品的白纸、黑字、红章及黄相框的配色效果较好。这种小幅彩色作品的制作，要特别重视相框颜色、衬底颜色、幅面颜色（白）、字的颜色（黑）及铃章颜色的搭配及其尺寸位置的协调设计。

第六步，作品的制作和印刷。在电脑 Photoshop 软件中，打开电脑『图片』，复制作品电子文件，粘贴在上款做出的电子淡紫色幅面上，并调整其大小和位置等，满意后用打印机以 A4

打印纸打印出彩色作品，并按六寸相框尺寸裁边，试装在相框中看效果。再依效果进行修改，直至满意。

三、狂草作品的书写

上述第一款大幅作品的书写和第二款小幅彩色作品的书写都是标准小草作品，其实作品创作的数码辅助书写最适合书写标准狂草作品，但必在其标准小草的基础上进行。其书写步骤与第一款和第二款的书写步骤相同，但第四步作品的章法调整内容较多。依此做出的标准狂草作品如图二十四唐·卢纶诗《塞下曲》。它的如下标准狂草作品的特点都是数码辅助书写完成的：第一多词笔连，如雁飞高三字，夜遁二字，欲将二字和弓刀二字等。第二字的大小变化大，大字如雁高夜骑满五字，小字如飞于大三字。第三笔画粗细变化较大，粗笔画字如黑夜满三字，细笔画字如高于刀三字。第四字的疏密变化大，如月黑单于四字之间的疏，雁夜轻满四字之间的密。第五字

的取势多样，如月于弓三字的不同取势等。望读者仔细品鉴本幅作品的创作立意。

四、笔者忠言

如前两款所述，数码辅助书写的引入，使本章第五节小样图制作中的『章法手工剪贴』和『章法手工优化』变得简易可行，而广告界已经广泛使用。所需设备只是电脑一台（安装有 Photoshop 软件），多用打印机一台，数码相机（或智能手机）一部，读卡器及 SD 卡一个、U 盘一个等。电脑一般白领家庭都有，学会这点操作也较容易。笔者认为：职业书家掌握了作品的数码辅助书写，会把作品写得更好，省下来的时间可为书法的发展做些急需解决的事，如创作更多书法字的新结构等；业余书者掌握了它，能较快地写出好的书法作品，自赏、馈赠，提高生活乐趣和审美水平。

图二十三

标准小草

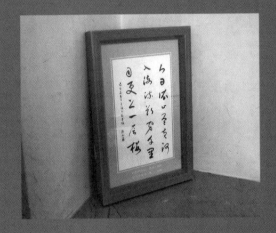

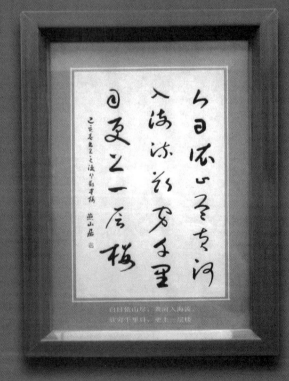

释 文

白日依山尽，黄河入海流。

欲穷千里目，更上一层楼。

图二十四

标准狂草作品

释　文

月黑雁飞高，

阐于夜遁逃。

欲将轻骑逐，

大雪满弓刀。

第四章

书法的作品鉴赏及临摹

本章分作品鉴赏、作品临摹和所需文具及设备等三个部分，旨在使广大读者进一步了解通草书法作品的效果和特点，并为读者书写作品、提供临摹范本和简易有效的临摹方法。

第一节　作品鉴赏

在本节中，笔者按第三章所述的书写方法为读者鉴赏、临摹，专门设计书写了六十二幅作品临摹范本，详见作品鉴赏一至六十二的作品（共九十六幅）。它们效果很好，方法可行，而且内容丰富、幅式齐全、章法模式多样、用途广泛、作者云集，现分述如下：

一是，作品的创作书写，参照上章第八节款一之一至六步书写图二十二《不忘初心，牢记使命》的样式进行。作品的字和字的部件（即字的偏旁、部首等），在《千文》上的，约占百分之七十五。因此，作品中的字具有中国历代草圣书法的形神，较准确地传承了中国草书的血脉和基因。

二是，本节的作品，每个草书字的基本结构都取自《字典》相应草书字的结构，采用本书前章所述之书理、技法及方法等书写，并力争实现其用场、内容、书体、幅式、章法和技法的完美统一，体现通草书法的宗旨。它比今草简美、准确、易识、易传、易写，面向社会，实用性强。

三是，作品书写的内容多、杂、广，以满足不同年龄、不同行业、不同层次、不同爱好的读者鉴赏并能临摹出几幅各方面都感到满意的、属于自己的、有用的作品。它主要精选于大家都熟习的中、小学语文课本中的诗词等，也选了些高雅诗词、名言警句和社会实用书法词语等。

诗有叙事、抒情、送别、边塞、山水、咏史、咏物、寓意、现代等类型。诗的格律较全，有五言律诗、绝句和七言律诗、绝句及乐府、民歌等。词有沁园春、满江红、临江仙等。作品出自多朝、多代，所涉作者四十余人。

四是，采用『意象相宜』创作立意，根据正文情理表达的强弱程度，分别用标准小草和标准狂草两种书体书写。对情理表达温和的，用标准小草来书写。在上述九十六幅书法作品中，毛泽东词《十六字令·山》等十九幅作品，抒情强烈，用标准狂草书写；孟浩然七言绝句诗《春晓》等作品，抒情温和，用标准小草书写。

五是，幅式、题款及钤章。该九十六幅作品的幅式、题款及钤章等都比较常用、规范和齐全，能充分满足读者创作作品时采用。幅式含中堂、条幅、横幅、斗方、对联、扇屏、扇面及日常实用书法等。扇屏有四扇、六扇两种，又有每扇各写一个内容和每扇都写同一个内容之分。扇面分扇形和圆形两种，圆形扇面又分圆外形书写和方外形书写两种。每幅作品都有提款和钤章，并较规范常用。

六是，章法设计按第三章五、六、七等节所述进行，并力求丰富多样。在随后的不同内容、

不同字数、不同形式的九十六幅鉴赏作品中，采用了不同幅式、不同行数、不同行距、不同字距、每行不同字数、末行不同空字数、题款不同字数和不同位置，以及不同钤章的多种搭配相宜的模式，供读者书法创作时选择临摹。

七是，在每幅作品鉴赏中，依惯例对作品正文的文字标明了作者、名称和出处等，并注其释文、草书类型、幅式、章法和主要特点等，以助于读者对作品进行深入理解。

八是，作品鉴赏六十二是社会、家庭实用书法。它有配各种画的对联、题诗、题款，多种用途的镜框，以及多种题名、春联、牌匾和文化书写等，它是笔者为亲朋和社会的实际书写，这种书法是书法应用的主流，代表了书法的发展方向，推动书法的应用向纵深发展，使书法更广泛地走向家庭，走向社会。

作品鉴赏一　社会主义核心价值观

释文：富强、民主、文明、和谐、自由、平等、公正、法制、爱国、敬业、诚信、友善。

草书种类：标准小草。

幅式：中堂。

章法：24字写3行，每行6字，另加题下款、钤章1行。

特点：简美易识，字字独立，中规中矩，多样和谐，体势中正，和文字内容相宜。很多字临摹于《千文》中的字，具有历代草圣的形神。

作品鉴赏二　毛泽东词·咏梅

释文：风雨送春归，飞雪迎春到。已是悬崖百丈冰，
犹有花枝俏。俏也不争春，只把春来报。待到
山花烂漫时，她在丛中笑。

草书种类：标准小草。

幅式：中堂。

章法：该词44字，含题下款、钤章等共五行。

特点：简美易识，字字独立，有行无列，自然天成，
清雅遒劲，威而不争和"字眼"明显等，与梅
花"俏也不争春"的风骨相宜。很多字临摹于
《千文》中的字，具有历代草圣书法的神韵。

作品鉴赏三　杨慎词·临江仙

释文：滚滚长江东逝水，浪花淘尽英雄，是非成败转头空，青山依旧在，几度夕阳红。白发渔樵江渚上，惯看秋月春风。一壶浊酒喜相逢。古今多少事，都付笑谈中。

草书种类：标准小草。

幅式：条幅。

章法：该词共 59 个字，含题下款、钤章共 4 行。

特点：简美易识，字字独立，清晰疏朗，形神各异，和谐自然，情闲意浓，体势静美，展现了词的不温、不火、不激、不厉以及顺其自然的哲理和作者的豪迈深邃淡泊的思想。作品以竖长条幅式的时间流逝感，展现中华民族的历史长河。很多字临摹于《千文》中的字，具有历代草神草书的神韵。

作品鉴赏四　谭嗣同诗·潼关

释文：终古高云簇此城，秋风吹散马蹄声。
　　　河流大野犹嫌束，山入潼关不解平。

草书种类：标准狂草。

幅式：中堂。

章法：七言绝句诗28字写4行，另加题下
　　　款、钤章1行，共5行。

特点：简美易识，无行无列，字字独立，
　　　字形、笔画和字距等变化很大，冲
　　　击力强，体势雄伟，和诗意及诗人的
　　　雄心壮志相宜。很多字临摹于《千文》
　　　中的字，具有历代草圣草书的神韵。

作品鉴赏五　毛泽东七律诗·长征

释文：红军不怕远征难，万水千山只等闲。
五岭逶迤腾细浪，乌蒙磅礴走泥丸。
金沙水拍云崖暖，大渡桥横铁索寒。
更喜岷山千里雪，三军过后尽开颜。

草书类型：标准狂草。

幅式：中堂。

章法：七言律诗，共56字，含题下款、钤章共6行。

特点：简美易识，有行无列，具有多种词笔联，字
的大小、疏密和笔画粗细等变化较大，节奏
感、时空感强，"字眼"明显，和雄威的词
意相宜。

作品鉴赏六　白居易诗·赋得古原送别名句

释文：离离原上草，一岁一枯荣。
　　　野火烧不尽，春风吹又生。

草书种类：标准小草。

幅式：斗方。

章法：20字、5字1行，共4行，另加题下款、
　　　钤章1行，共5行。

特点：简美易识，字势多样，字字独立，
　　　幅面、字形、笔画和字距等变化较
　　　多较大，节奏感强，和诗意及诗人
　　　质朴自然的风格相宜。很多字临摹
　　　于《千文》中的字，具有历代草圣
　　　草书的神韵。

作品鉴赏七　王维诗·红牡丹

释文：绿艳闲且静，红衣浅复深。
　　　花心愁欲断，春色岂知心。

草书种类：标准小草。

幅式：中堂。

章法：五言绝句诗，共20字，写3行，空1字，
　　　另加1小行题下款和钤章。

特点：简美易识，字字独立，有行无列，清秀端庄，
　　　不激不厉，含情脉脉和贵而不争等，以示
　　　牡丹雍容华贵的品质。许多字临摹于《千
　　　文》中的字，具有历代草圣草书的神韵。

作品鉴赏八　北朝民歌·敕勒川和韩愈诗·天街

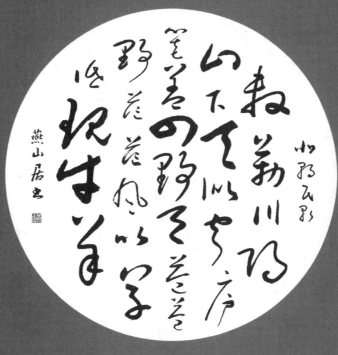

释文：敕勒川，阴山下。天似穹庐，笼盖四野。
天苍苍，野茫茫，风吹草低见牛羊。

释文：天街小雨润如酥，草色遥看近却无。
最是一年春好处，绝胜烟柳满皇都。

作品鉴赏九　古诗二首

释文：
　　慈母手中线，游子身上衣。
　　谁言寸草心，报得三春晖。

草书种类：标准小草。

幅式：条幅。

章法：正文 20 字两行，题下款、
　　　钤章 1 行。

特点：简美易识、体势祥和。
　　　各种变化较小，和诗意相宜。
　　　很多字临摹于《千文》中的字，
　　　有历代草圣草书的神韵。

释文：
　　此地别燕丹，壮士发冲冠。
　　昔时人已没，今日水犹寒。

草书种类：标准小草。

幅式：条幅。

章法：正文 20 字两行，题下款、
　　　钤章 1 行。

特点：简美易识、体势壮美。各
　　　种变化较小，和诗意相宜。
　　　很多字临摹于《千文》中的字，
　　　有历代草圣草书的神韵。

作品鉴赏十　芥子推诗·清明名词

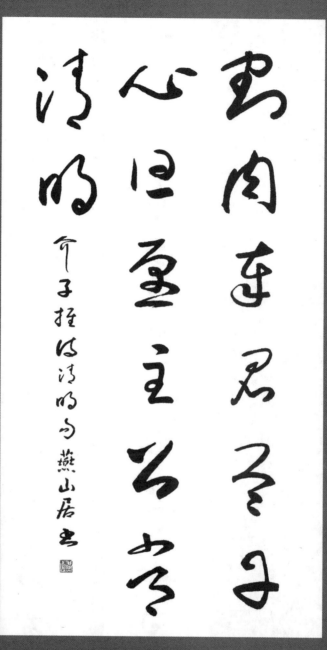

释文：割肉奉君尽丹心，但愿主公常清明。

草书种类：标准小草。

幅式：中堂。

章法：14字和题下款、钤章共3行。

特点：简美易识，字字独立，有行有列，简美中正，
　　　雄浑疏朗，取势多样，和诗意相宜。很多字临
　　　摹于《千文》中的字，具有历代草圣草书的神韵。

作品鉴赏十一　楹联

释文（上）：
水润万物而不争
诸事不能全称心

释文（右）：
贵有恒，何必三
更眠五更起。最
无益，莫过一日
暴十日寒。

草书种类：标准
小草。

幅式：楹联。

特点：简美易识，
字字独立、字
势多样、形神
各异、体势伟
岸等，与楹联的
情理相宜。很
多字临摹于《千
文》中的字，
具有历代草神
草书的形神。

毛泽东求学自勉楹联
（源自明·胡胥仁联）

作品鉴赏十二　王维诗·渭城曲

释文：渭城朝雨浥轻尘，客舍清清柳色新。
　　　劝君更尽一杯酒，西出阳关无故人。

草书种类：标准小草。

幅式：中堂。

章法：28 字含题下款、钤章等共 4 行。

特点：简美易识，字字独立。字形、笔画和字距等
　　　变化适度，和谐自然，体势和美，和诗意及
　　　诗人的真诚朴实相宜。很多字临摹于《千文》
　　　中的字，具有历代草圣草书的神韵。

作品鉴赏十三　龚自珍诗·辛亥杂诗

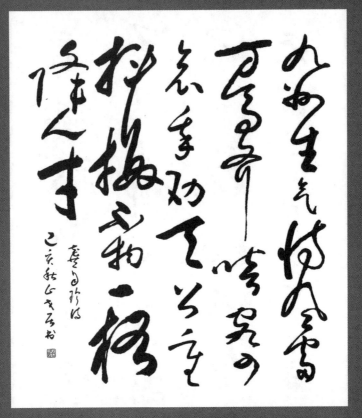

释文：九州生气恃风雷，万马齐喑究可哀。
　　　我劝天公重抖擞，不拘一格降人才。

草书种类：标准狂草。

幅式：斗方。

章法：共28个字，写5行，第5行下题下款、
　　　钤章。

特点：简美易识，多词笔连。字形、字距和笔
　　　画粗细等变化对比很大，视觉冲击力极
　　　强，不少字形体神勇彪悍，势不可挡，
　　　和诗意及诗人的思想相宜。很多字临摹
　　　于《千文》中的字，具有历代草圣草书
　　　的神韵。

作品鉴赏十四　曹植·洛神赋名段

释文：容光焕发如秋日下的菊花，体态丰茂如春风中的青松，她姿态优雅妩媚，举止温文娴静，情态柔美和顺，语辞得体可人。

草书种类：标准小草。

幅式：中堂。

章法：46字和题下款、钤章写5行，另加提上款1行、共6行。

特点：简美易识，字字独立，同字异写，各种变化较多、有度，形神各异，不温不火，中规中矩，多样和谐。雍容华贵，和诗意相宜。大部分字临摹于《千文》中的字，具有历代草圣草书的形神。

作品鉴赏十五　古诗两首

释文：枯藤老树昏鸦，小桥流水人家，古道西风瘦马，夕阳西下，断肠人在天涯。

释文：天门中断楚江开，碧水东流至此回。两岸青山相对出，孤帆一片日边来。

作品鉴赏十六　抗疫情

释文：健康中国，众志成城，防控疫情。

草书种类：标准小草。

幅式：中堂。

章法：12 字和题下款、钤章共 3 行。

特点：简美易识，字字独立，中规中矩，多样和谐，
　　　体势健美，和字意相宜。很多字临摹于《千文》
　　　中的字，具有历代草圣草书的形神。

作品鉴赏十七　毛泽东词·十六字令·山

释文：山，快马加鞭
　　　未下鞍。惊回首，
　　　离天三尺三。山，
　　　刺破青天锷，未残。
　　　天欲堕，赖以拄其
　　　间。

草书种类：标准狂草。

幅式：条幅。

章法：两个"十六字
　　　令"、32字、写2
　　　行，加1小行题下款、
　　　钤章，共3行。

特点：简美易识，多词
　　　笔连，有行无列，
　　　笔憨流畅，上下呼
　　　应，气脉贯通，字
　　　的大小、疏密和笔
　　　画粗细等变化较大，
　　　时空感、节奏感强，
　　　粗硬的牵丝，条幅
　　　式章法，明显的"字
　　　眼"，多样的字势和
　　　间有的小草等，和词
　　　的刺天山岭、万马奔
　　　腾、疾驰而下的气势
　　　相宜。

作品鉴赏十八　孟浩然诗·春晓

释文：春眠不觉晓，　处处闻啼鸟。
夜来风雨声，　花落知多少。

草书种类：标准小草。

幅式：中堂。

章法：五言绝句，共20字，写3行空1字，另加1
　　　小行题下款、钤章。

特点：简美易识，字字独立，有行无列，字势各异，
　　　静美疏朗，多样协调，显现了该诗闲适的诗
　　　情、诗意及作者闲散的生活情调。很多字临
　　　摹于《千文》中的字，具有历代草圣草书的
　　　神韵。

作品鉴赏十九　　陆游诗·冬夜读书示子聿

释文：古人学书无遗力，少年工夫老来成。纸上得来
终觉浅，绝知此事要躬行。

草书种类：标准小草 。

幅式：中堂。

章法：七言绝句诗 3 行，题下款、钤章 1 行。

特点：简美易识，字字独立，有行无列，中规中矩，
多样和谐，与诗意及诗人的苦读精神相宜。很多
字临摹于《千文》中的字，具有历代草圣草书的
形神。

作品鉴赏二十　陈毅·诗一首

释文：投身革命即为家，血雨腥风应有崖。
取义成仁今日事，人间遍种自由花。

草书种类：标准狂草。

幅式：中堂。

章法：七言绝句诗 28 字写 4 行，另加题下
款、钤章 1 行，共 5 行。

体势：壮美

特点：简美易识，多词笔连，字形、笔画
和字距等变化很大，视觉冲击力强，
体势壮美，和诗意相宜。很多字临
摹于《千文》中的字，具有历代草
圣草书的神韵。

作品鉴赏二十一　王安石诗·元旦

释文：
爆竹声中一岁除，
春风送暖入屠苏。
千门万户瞳瞳日，
总把新桃换旧符。

草书种类：
标准小草

幅式：条幅

章法：
七言绝句28字，
含题下款、铃章
共3行。

特点：
简美易识，字字
独立，有行无列，
字势各异，潇洒
自然，和诗意及
诗人得意乐观的
心情相宜。很多
字临摹于草圣《千
文》中的字，具
有历代草圣草书
的神韵。

作品鉴赏二十二　王昌龄诗·出塞

释文：秦时明月汉时关，万里长征人未还。
　　　但使龙城飞将在，不教胡马度阴山。

草书种类：标准狂草。

幅式：中堂。

章法：七言绝句，28字写4行空1字，另加1行题
　　　下款、钤章，共5行。

特点：简美易识，无行无列，多词笔连，体势壮美，
　　　字的大小、疏密和笔画的粗细等变化较大，
　　　节奏感、时空感强，和诗情及诗人的不满情
　　　绪相宜。很多字临摹于《千文》中的字，具
　　　有历代草圣草书的神韵。

作品鉴赏二十三　名言名句

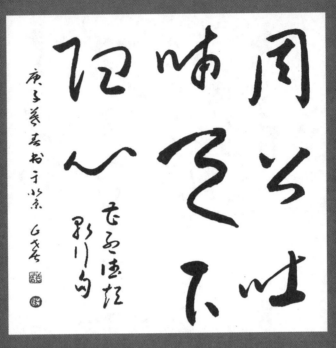

释文：周公吐哺，天下归心。

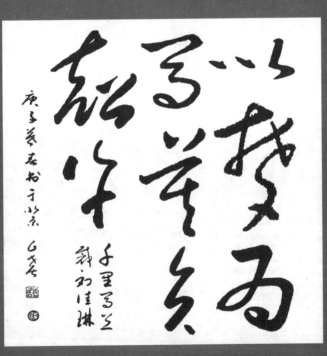

释文：以梦为马，莫负韶华。

作品鉴赏二十四　王冕诗·白梅

释文：冰雪林中著此身，不同桃李混芳尘。
　　　忽然一夜清香发，散作乾坤万里春。

草书种类：标准狂草。

幅式：中堂。

章法：正文28字4行，题下款、钤章1行，
　　　共5行。

特点：简美易识，无行无列，多词笔连，字
　　　形、笔画和字距等变化很大，冲击力
　　　强，体势健美，和诗意及诗人性格相
　　　宜。很多字临摹于《千文》中的字，
　　　具有历代草圣草书的神韵。

作品鉴赏二十五　团扇

张耒诗·夜坐

释文：庭户无人秋月明，夜霜欲落气先清。
　　　梧桐真不甘衰谢，数叶迎风当有声。

释文：真善美

作品鉴赏二十六　杨万里诗·小池

释文：泉眼无声惜细流，树阴照水爱晴柔。
　　　小荷才露尖尖角，早有蜻蜓立上头。

草书种类：标准小草。

幅式：斗方。

章法：七言绝句诗28字4句、每句1行、4行，
　　　另加题上、下款及钤章2行，共6行。

特点：简美易识，字字独立，中和疏朗，幅面、
　　　字形、笔画和字距等变化不大，和谐宜
　　　人，体势静美，和诗意中的初夏生机相
　　　宜。很多字临摹于《千文》中的字，具
　　　有历代草圣草书的神韵。

作品鉴赏　二十七　对联二幅

释文：村径绕山松叶暗
　　　柴门临水稻花香

特点：简美易识，字字
　　　独立，清秀疏朗，
　　　字势各异，体势
　　　丰美，和联意相
　　　宜。多数字临摹
　　　于《千文》中的
　　　字，具有历代草
　　　圣草书的神　韵。

释文：春分三色流水有情农舍新
　　　秋收五谷青山常黛粮满仓

作品鉴赏二十八　名诗、名句二则

黄庭坚诗·鄂州南楼书事

释文：四顾山光接水光，凭栏十里芰荷香。
清风明月无人管，并作南楼一味凉。

孟浩然诗·宿建德江句

释文：野旷天底树，江青越近人。

作品鉴赏二十九　古文名句

屈原渔夫词句

释文：举世皆浊我独清，
众人皆醉我独醒。

草书种类：标准小草。

幅式：条幅。

章法：14字2行，题下
钤章1行，共3行。

特点：简美易识，同字异
写，体势遒劲，和
诗意相宜。很多字
临摹于《千文》中
的字，具有历代草
圣草书的神韵。

诸葛亮诫子书句

释文：非淡泊无以明志，
非宁静无以致远。

草书种类：标准小草。

幅式：条幅。

章法：14字2行，题下
钤章1行，共3行。

特点：简美易识，同字
异写，体势静美。
各种变化有度，和
诗意相宜。很多
字临摹于《千文》
中的字，具有历代
草圣草书的神韵。

作品鉴赏三十　李白诗·望庐山瀑布

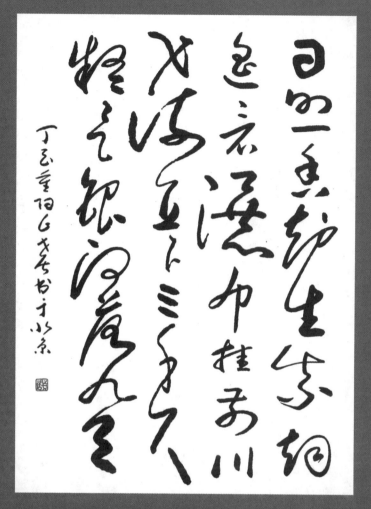

释文：日照香庐生紫烟，遥看瀑布挂前川。
　　　飞流直下三千尺，疑是银河落九天。

草书种类：标准狂草。

幅式：中堂。

章法：七言绝句，28字、4行、每行七字，
　　　另题下款、钤章1行，共5行。

特点：简美易识，无行无列，多词笔连，字
　　　形、笔画和字距等变化很大，笔锋有
　　　力、冲击力强，体势磅礴，和诗意及
　　　诗人的性格、爱国情怀相宜。很多字
　　　临摹于《千文》中的字，具有历代草
　　　圣草书的神韵。

作品鉴赏三十一　三国演义诗

释文：孔明醒吟曰：大梦谁先觉，平生我自知。草堂
　　　春睡足，窗外日迟迟。

草书种类：标准小草。

幅式：中堂。

章法：25字连题下款、钤章共3行。

特点：简美易识，字字独立，清晰疏朗，中规中矩，
　　　不温不火，体势静美，和诗意相宜。很多字临
　　　摹于《千文》中的字，具有历代草圣草书的形神。

作品鉴赏三十二　王翰诗·凉州词

释文：葡萄美酒夜光杯，欲饮琵琶马上催。
醉卧沙场君莫笑，古来征战几人回。

草书种类：标准狂草。

幅式：斗方。

章法：七言绝句，28字和题下款、钤章共5行。

特点：简美易识，豪放健美，无行无列，有多
　　　个词笔连，笔速时急、时缓，字的大小、
　　　疏密和笔画的粗细、笔力及字势等变化
　　　较大，多浑笔、浑墨，斗方幅式，和悲
　　　壮的诗情及诗人奔放豪迈的性格相宜。

作品鉴赏三十三　古诗二首

释文：横看成岭侧成峰，远近高低各不同。
不识庐山真面目，只缘身在此山中。

释文：造物无言却有情，每于寒尽觉春生。
千红万紫安排定，只待春雷第一声。

作品鉴赏三十四　李白诗·送友人

释文：青山横北郭，白水绕东城。此地以为别，孤
蓬万里征。浮云游子意，落日故人情。挥手
自兹去，萧萧班马鸣。

草书种类：标准小草。

幅式：中堂。

章法：五言律诗40字写4行，题下款、钤章1行，
共5行。

特点：简美易识，字势多样，字字独立，体势雄美，
字形、笔画和字距等变化较多、较大，和诗
意及诗人的惜别之情相宜。很多字临摹于《千
文》中的字，具有历代草圣草书的神韵。

作品鉴赏三十五　辛弃疾词·破阵子名句

释文：马作的卢飞快，弓如霹雳弦惊。
　　　了却君王天下事，赢得生前身后名。
　　　可怜白发生！

草书种类：标准狂草。

幅式：中堂。

章法：31字写4行，末行空1字，加题下款、钤章
　　　1行，共5行。

特点：简美易识，多词笔连，字大小疏密、笔画粗
　　　细和笔力大小等变化较大，冲击力强，体势
　　　壮美，和词意及诗人悲壮之情相宜。很多字
　　　临摹于《千文》中的字，具有历代草圣草书
　　　的神韵。

作品鉴赏三十六　名诗二首

释文：众鸟高飞尽，孤云独去闲。
相看两不厌，只有敬亭山。

释文：

生当作人杰，
死亦为鬼雄。
至今思项羽，
不肯过江东。

作品鉴赏三十七

电视剧《四世同堂》主题曲歌词

释文：千里刀光影，仇恨燃九城。月圆之夜人不归，花香之地无和平。一腔无声血，万缕慈母情。为雪国耻身先去，重整山河待后生。

特点：简美易识，有行无列，多词笔联，体势壮美，和歌词词意及音韵相宜，很多字临摹于《千文》中的字，具有历代草圣草书的神韵。

作品鉴赏三十八　高鼎诗·村居

释文：草长莺飞二月天，拂堤杨柳醉春烟。
　　　儿童散学归来早，忙趁东风放纸鸢。

草书种类：标准小草。

幅式：斗方。

章法：七言绝句诗及题下款、钤章共5行。

特点：简美易识，字字独立，中规中矩，
　　　幅面、字形、笔画和字距等变化较
　　　小，和谐宜人，和诗意及诗人的喜
　　　悦心情相宜。很多字临摹于《千文》
　　　中的字，具有历代草圣草书的神韵。

作品鉴赏三十九　杜牧诗名句

释文：天长地久有尽时，此恨绵绵无绝期。

草书种类：标准小草。

幅式：条幅。

章法：两个七字句2行，题下款、铃章1行，共三行。

特点：简美易识，字字独立、体势刚劲、取势多样，和诗意及诗人之恨相宜。很多字临摹于《千文》中的字，具有历代草圣草书的神韵。

作品鉴赏四十　朱熹诗·春日

释文：胜日寻芳泗水滨，无边光景一时新。
　　　等闲识得东风面，万紫千红总是春。

草书种类：标准小草。

幅式：中堂。

章法：七言绝句28字及下款钤张共4行。

特点：简美易识，字字独立。字形、笔画和字距等变化较大，
　　　和谐自然，和诗意及诗人的愉悦心情相宜。很多字临
　　　摹于《千文》中的字，具有历代草圣草书的神韵。

作品鉴赏四十一　张澄燕·蕙兰颂

释文：碧姿如剑向天歌，不羡丹荷艳媚娥。
　　　一世清廉多傲骨，三生有幸素风和。

草书种类：标准狂草。

幅式：中堂。

章法：七言绝句，28字写4行，另加1行题下款
　　　钤章。

特点：简美易识，无行无列，字字独立。字形、笔
　　　画和字距等变化很大，视觉冲击力强，和诗
　　　意及诗人的豪爽性格相宜。很多字临摹于《千
　　　文》中的字，具有历代草圣草书的神韵。

作品鉴赏四十二　古诗名句二则

释文：鸣蝉更乱行人耳，
正抱疏桐叶半黄。

草书种类：标准小草。

幅式：条幅。

章法：两个七言绝句2行，
题下款、钤章1行，
共3行。

特点：简美易识，字字独
立，有行无列，遒
劲郁勃，体势雄强，
和诗意及诗人忧国
忧民的爱国情怀相
宜。很多字临摹于
《千文》中的字，
具有历代草圣草书
的神韵。

释文：天生丽质难自弃，
淡妆浓抹总相宜。

草书种类：标准小草。

幅式：条幅。

章法：两个七言绝句2行，
题下款、钤章1行，
共3行。

特点：简美易识，字字独
立，有行无列，自
然中和，体势雍容，
和诗意相宜。很多
字临摹于《千文》
中的字，具有历代
草圣草书的神韵。

作品鉴赏四十三　白居易诗·暮江吟

释文：一道残阳铺水中，
半江瑟瑟半江红。
可怜九月初三夜，
露似真珠月似弓。

草书种类：标准小草。

幅式：横幅。

章法：七言绝句诗28字4行，题下款、
钤章1行，共7行。

特点：简美易识，字字独立，笔画轻松，
幅面爽朗。体势静美，和诗意及
诗人离开京城是非之地、到外地
做官的轻松愉悦之情相宜。很多
字临摹于《千文》中的字，具有
历代草圣草书的神韵。

作品鉴赏四十四　古诗词名句二则

释文：少壮不努力，老大徒伤悲。

释文：接天莲叶无穷碧，映日荷花别样红。

作品鉴赏四十五
毛泽东词·沁园春·雪
草书种类：标准狂草。
幅式：手卷。

作品鉴赏四十六

李白诗·早发白帝城

释文：朝辞白帝彩云间，
千里江陵一日还。
两岸猿声啼不住，
轻舟已过万重山。

草书种类：标准小草。

幅式：横幅。

章法：七言绝句28字写6行，提
上、下款及钤章2行，共8行。

特点：简美易识，自然流畅，幅面、
字形、笔画和字距等变化较
大，节奏感强，和诗意及诗
人的喜悦心情相宜。很多字
临摹于《千文》中的字，具
有历代草圣草书的神韵。

作品鉴赏四十七 苏东坡词·定风波

释文：莫听穿林打叶声，何妨吟啸且徐行。竹杖芒鞋轻胜马，谁怕？一蓑烟雨任平生。料峭春风吹酒醒，微冷，山头斜照却相迎。回首向来萧瑟处，归去，也无风雨也无晴。

草书类型：标准狂草。 幅式：横幅。 章法：62字写12行，另加题下款、
钤章章2行，共16行。 特点：简美易识，多词笔连，无行无列，乱而不乱，潇洒健美，和词意及诗人乐观豁达的性格适的性格相宜。

作品鉴赏四十八
曾国藩家训

释文：曾国藩家训。
　　留余。留有余，不尽之福以还造化，以还子孙。

草书类型：标准小草。

幅式：斗方。

章法：斗方幅式，共正文17字，含双款，共6行。它除下款、
　　钤章外由2个方形、1个黄金分割形组成，右侧大黄金分
　　割写"留余"两个大字和曾国藩家训5个小字，左下侧方
　　形写15个小字，每行5字，共3行，左上侧方形为空白。

特点：简美易识，字字独立，清晰庄重，中正自然，中规中矩，
　　幅面疏朗和左上大块留白等，与曾氏"留余"家训之内涵
　　相宜。很多字临摹于《千文》中的字，有历代草圣草书的
　　神韵。

草书种类：标准小草。

幅式：四扇屏（写四个同样的内容）。

章法：四扇屏，每扇写一首五言绝句诗。两行，每行10字，另加题下款，钤章1行，共3行。

特点：简美易识，字字独立，有行无列，幅面疏朗，大小有度。形神各异，多样谐调，和诗意相宜。很多字临摹于《千字文》中的字，具有历代草圣草书的形神。

作品鉴赏四十九

古诗四首

释文

一

松下问童子，言师采药去。

只在此山中，云深不知处。

二

锄禾日当午，汗滴禾下土。

谁知盘中餐，粒粒皆辛苦。

三

千山鸟飞绝，万径人踪灭。

孤舟蓑笠翁，独钓寒江雪。

四

边地莺花少，年来未知新。

美人天上落，龙塞始应春。

作品鉴赏五十 曹操·短歌行名段

释文： 对酒当歌，人生几何？譬如朝露，去日苦多。慨当以慷，忧思难忘。何以解忧？唯有杜康。青青子衿，悠悠我心。但为君故，沉吟至今。

草书种类： 标准小草。

幅式： 横幅。

章法： 共48字，每行4字，12行，另加上、下款，铃章2行，共14行。

特点： 简美易识，字字独立，各种变化较多，有度，中规中矩，不温不火，多样和谐，体势雄浑，和诗意及诗人的胸怀相宜。大部分字临摹于《千文》中的字，具有历代草圣草书的形神。

作品鉴赏五十一 苏东坡词·水调歌头

释文：明月几时有？把酒问青天。不知天上宫阙，今夕是何年。我欲乘风归去，又恐琼楼玉宇，高处不胜寒。起舞弄清影，何似在人间。转朱阁，低绮户，照无眠。不应有恨，何事长向别时圆？人有悲欢离合，月有阴晴圆缺，此事古难全。但愿人长久，千里共婵娟。

草书种类：标准小草。

幅式：横幅。

章法：共95字，每行5字，19行，另加1小行题下款、钤草，共20行。

特点：简美易识，字字独立，形神各异，疏朗清秀，体势自然，多样协调和横宽幅式的广阔时空感等，和词中青天、宫阙及琼楼玉宇的无限空间，以及说理通达、情味深厚的哲理相宜。很多字临摹于《千文》中的字，具有历代草圣草书的神韵。

特点：简美易识，字字独立，
有行无列，大小不等，
有疏有密，字势多变，
笔法丰富及扇面幅式
等，和满园春色扇纳凉
生机之势及扶植浪漫情怀相
宜。很多字临摹
于《千文》中的字，
具有历代草圣草书的
形神。

释文：应怜屐齿印苍苔，小扣柴扉
久不开。春色满园关不
住，一枝红杏出墙来。

草书种类：标准小草。

幅式：扇面。

章法：七言绝句，
共4句，
每句7字，
写两行，一行
4字，一行3字，齐
上不齐下，共8行。另加
两小行题下款、钤章，相当
一大行。

作品鉴赏五十二 朱少翁诗·游园不值

作品鉴赏五十三　孟浩然诗·过故人庄

释文：
故人具鸡黍，邀我到田家。
绿树村边合，青山郭外斜。
开轩面场圃，把酒话桑麻。
待到重阳日，还来就菊花。

草书种类：标准小草。

幅式：横幅。

章法：五言律诗，40字写
8行，另加题下款、钤章
1行。

特点：简美易识，字字独立，
各种变化较小，体势祥和
和诗意及诗人情性相宜。
很多字临摹于《千文》中
的字。具有历代草圣草书
的神韵。

作品鉴赏五十四

礼记中庸句·慎独

释文：礼记中庸句。慎独。莫见、慎独，莫见乎稳，莫显乎微，
　　　故君子慎其独也。

草书种类：标准小草。

幅式：横幅。

章法：横幅幅式，共22字，含题上下款和钤章共
　　　9行。除题上下款及钤章，正文由2个黄金
　　　分割和1个空白正方形组成。

特点：简美易识，字字独立，自然庄重，中规中
　　　矩，布局疏朗和左上大块留白等，与"慎独"
　　　之内涵相宜。很多字临摹于《千文》中的字，
　　　具有历代草圣草书的神韵。

作品鉴赏五十五　岳飞词·满江红

释文：怒发冲冠，凭栏处、潇潇雨歇。抬望眼，仰天长啸，壮怀激烈。三十功名尘与土，八千里路云和月。莫等闲、白了少年头，空悲切！靖康耻，犹未雪。臣子恨，何时灭？驾长车，踏破贺兰山缺。壮志饥餐胡虏肉，笑谈渴饮匈奴血。待从头、收拾旧山河，朝天阙。

草书种类：标准狂草。

幅式：六扇屏（写一幅作品）。

章法：正文共123个字，12行，每行7～9字，每扇2行，最后一行留空，加题下款、钤章等等。

特点：简美易识，无行无列，多种词笔联，字的疏密、大小及笔画细粗变化较大，时空感和节奏感强，及体势雄健等，与岳飞将士抗金的壮烈感和决心相宜。

作品鉴赏五十六　李清照词·如梦令

释文：常记溪亭日暮，
沉醉不知归路。
兴尽晚回舟，
误入藕花深处。
争渡，争渡，
惊起一滩鸥鹭。

草书种类：标准小草。

幅式：横幅。

章法：33字写7行，加提
上，下款及钤章2
行，共9行。

特点：简美易识，体势潇
洒，各种变化相宜。很多
和诗意相宜。很多
字临摹于《千文》
中的字，具有历代
草圣草书的神韵。

作品鉴赏五十七
白居易诗·续座右铭

释文：千里始足下，高山起微尘，吾道亦如此，行之贵日新。

草书种类：标准小草。

幅式：横幅。

章法：五言绝句，20字，含题下款，钤章写5行，另加提上款1行，共6行。

特点：简美易识，字字独立，有行无列，字势多样，自然挺拔，中规中矩，体势健美，和诗情，诗意及诗人的认真精神相宜。很多字临摹于《千文》中的字，具有历代草圣草书的神韵。

作品鉴赏五十八　古诗词名句二则

释文：粉身碎骨浑不怕，要留清白在人间。

释文：咬定青山不放松，任尔东西南北风。

作品鉴赏五十九　古诗词名句

释文：行止无愧天地，褒贬自有春秋。

释文：羌笛何须怨杨柳，春风不度玉门关。

作品鉴赏六十　张继诗·枫桥夜泊

释文：月落乌啼霜满天，江枫渔火对愁眠。
　　　姑苏城外寒山寺，夜半歌声到客船。

草书种类：标准小草。

幅式：横幅。

章法：七言绝句诗，28字，连题下款，钤章，
　　　共6行。

特点：简美易识，字字独立，有行有列，静
　　　穆疏朗，字形、笔画和字距等变化较小，
　　　和诗意及诗人叙鉴，愁苦的心情相宜。
　　　很多字临摹于《千文》中的字，具有
　　　历代草圣草书的神韵。

作品鉴赏六十一　镜框

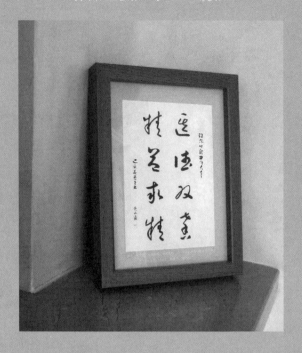

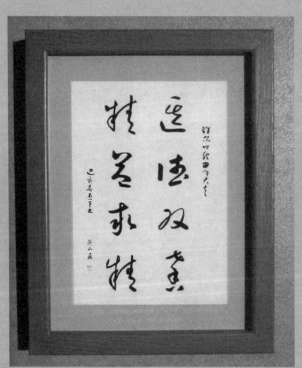

释文：维尔口腔田飞大夫，医德双馨，精益求精。
　　　己亥春患者书，燕山居

作品鉴赏六十二　　其他实用书法作品

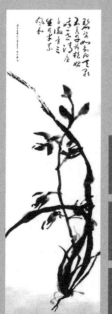

第二节　作品的临摹

学习书写通草书法作品，从临摹上节『作品鉴赏』中的作品开始是最好的学习方法。作品临摹，必须认真审查题款，决定其取舍和修改，必须改变下款、书者姓名和铃章等。作品临摹的方法步骤，标准小草和标准狂草相同。本节分别介绍大幅宣纸装裱作品和小幅彩色打印装框作品的临摹，现分述如下：

一、大幅宣纸装裱作品的临摹

这种临摹适合还未掌握数码辅助制作的读者，在数码店的配合下临摹出一幅自己的作品。

现以临摹作品鉴赏五十七《白居易续座右铭》诗为例，介绍止戈居先生临摹的方法和步骤：

第一步，熟记临摹范本《白居易续座右铭》诗的章法要素如下：宽11.5cm，高9cm，标准小草，横幅，正文共二十字写五行，每行依次按四、五、四、五、二字书写。在最后一行第二

字后题下款并钤章，另在正文前加一行上题款。

第二步，因临摹后的作品拟悬挂在书房的侧壁上，故将《白居易续座右铭》诗放大五倍，即宽 57.5cm，高 45cm。

第三步，到数码快印店，用大图打印机以普通工程图纸将《白居易续座右铭》诗放大五倍加边（2cm）裁好，并称其为复印作品；在《千文》和本书通草书法字中或《字典》（扫封面勒口二维码）中，找出止戈居三个字，放大到『燕山居』字的大小，打印出来裁下，帖在复印作品上的『燕山居』三个字上。

第四步，将该复印作品展放在桌面上，再在其上覆上一层透明塑料薄膜防洇，以反复使用。

将三尺生宣纸裁成复印作品的大小覆在其塑料透明薄膜上压实，使复印作品的字迹透亮。

第五步，将墨汁摇匀倒在砚台上润笔（中号笔），润好后，在闲纸上试墨，当细笔画不洇时，

写出作品每个字笔画黑影的中线字，写好中线字后再写好全笔画字，即满摹。临摹好作品后临摹者在原铃章处铃自己的章，章的大小形状应和原章一样。

第六步，满摹分两步进行：第一步提腕书写，即右肘放在桌上，右腕抬起书写；第二步悬腕书写，即右腕和右肘全悬起书写。提腕书写速度较慢，主要摹其形，附后临摹作品一中的甲是止戈居先生提腕满摹作品缩小到五分之一的实际小样。悬腕书写笔速较快，主要临其神和特点，附后的临摹作品一中的乙是止戈居先生悬腕满摹作品缩小到五分之一的实际小样。另外，临摹作品一中的乙移动了上题款，它是在作完临摹作品一中的甲之后，将复印作品的上题款挖补到下题款的位置后满摹出来的。

第七步，满摹中，要仔细体会章法设计用意，牢记其主要章法要素，用墨宁少勿多，笔画宁细勿粗。满摹一定要练到十分熟练的程度，逐步形成习惯走向背临，达到『随心所欲，不逾矩』并出帖创作的程度。

临摹作品一

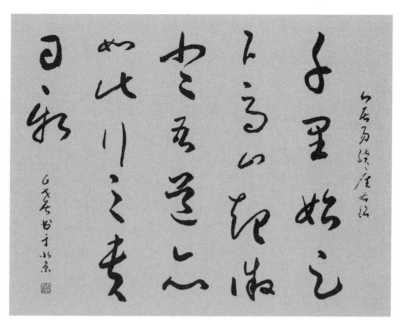

甲

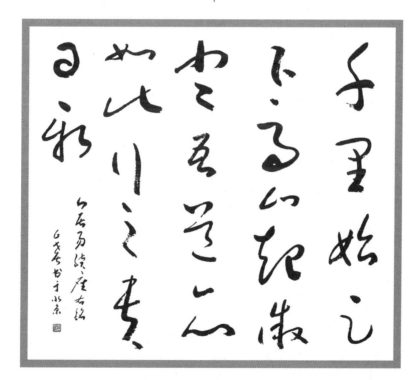

乙

释　文

千里始足下　　高山起微尘
吾道亦如此　　行之贵日新

二、小幅彩打装框作品的临摹

这种临摹最适合现有数码辅助制作工具及相应知识的白领人员践行，现以临摹作品鉴赏四十六李白诗《早发白帝城》制作成小幅彩打相框摆于桌上为例，介绍止戈居先生临摹作品的方法和步骤如下：

第一步，选相框、定衬底。止戈居先生拟将临摹的《早发白帝城》装八寸淡蓝色相框，用米黄色衬底摆在桌上自赏。他首先用电脑中的 Photoshop 软件『文件』之『新建』做出八寸相框框尺寸为 20cm×15cm 的电子米黄色衬底，保存在电脑的『图片』中。

第二步，用小型打印机扫描《早发白帝城》作品，然后存入电脑的『图片』中，再用 Photoshop 软件『图像』『调整』中的『色阶』把字调淡存好备用，并将其命名为『淡白帝』。

第三步，到数码快印店将《早发白帝城》作品放大五倍打印后裁好，即为复印作品。在《千

文》和《字典》（扫封面勒口二维码）中，分别找出止戈居三个字，放大到『燕山居』字的大小，打印后裁好，贴在复印作品的『燕山居』三个字上。按上款大幅宣纸装裱作品的临摹之第四、五、六步所述的临摹方法，用宣纸临摹出整个作品，简称『大白帝』。

第四步，用照相机分别拍照『大白帝』中的每个字和印章，并通过读卡器输入到电脑的『图片』中，然后用 Photoshop 软件『文件』分别打开、缩小、粘贴到『淡白帝』相应的字和章的位置上，要不大不小，正好压住，再加边后，称其为『正白帝』。

第五步，在 Photoshop 软件中，将『正白帝』沿边框剪下见临摹作品二中甲，打开制作好的相框（20cm×15cm）电子米黄色衬底，将其贴上并调好大小和位置。满意后，再用打印机以 A4 大小的纸彩打出来，再按相框框背尺寸（20cm×15cm）裁下，装入备好的淡蓝色相框。如需修改，调整起来也很方便，很容易达到满意的效果。其放在台面上的效果照见临摹作品二中乙。

乙

释　文

朝辞白帝彩云间，
千里江陵一日还。
两岸猿声啼不住，
轻舟已过万重山。

临摹作品二　李白·早发白帝城

甲

第三节 所需的文具和设备

一、必备文具

纸：三尺（宽 50cm，长 100cm）生宣一刀。

毛笔：大、小各两支，笔毛要软硬适中，富有弹性。

墨：一得阁墨汁一瓶。

砚：弘梅四五平轻量砚一个。

镇纸四个。

印章两枚。

水写布三张。

书画毡、笔筒、笔洗各一个，印泥一盒，直尺一把。

二、数码辅助设备

电脑一台（安装有 Photoshop 软件）。

多用途彩色台式打印机一台。

数码相机一台，或智能手机一部。

读卡器、SD 卡一个。

优盘一个。

参考文献

[1] 武宗明·通用规范汉字标准草书字典[M]·北京：金盾出版社，2017.

[2] 于右任·标准草书[M]·上海：上海书店出版社，1983.

[3] 启功·师范院校书法教程[M]·天津：天津古籍出版社，2012.

[4] 欧阳中石·书法教程[M]·北京：高等教育出版社，1994.

[5] 侯素平·王羲之书法范本[M]·北京：新世界出版社，2014.

[6] 『明』项穆，李永忠·书法雅言[M]·北京：中华书局，2015.

[7] 『台』侯吉琼·如何看懂书法[M]·北京：北京联和出版公司，2014.

[8] 何大齐·怎样写草书[M]·天津：天津人民美术出版社，2010.

[9] 司惠国·中国硬笔书法速成指南（草书卷）[M]·北京：金盾出版社，2011.